跟著建築師快樂畫畫

零基礎也能輕鬆上手，
無壓力建構空間場景與美學概念

許華山—— 著

Preface | 推薦序 （依筆畫順序排列）

許華山建築師才華橫溢，生活美學的推手，
跟著建築師快樂畫畫，動手畫下生活珍貴的體驗。

台灣創意設計中心董事長　張基義

沒有三兩三，豈能做華山。
多才多藝的老友華山，鮮活著生命色彩的分享，隨性揮灑間，
帶著大家在世界之外，創造另外一個世界。

攝影家　郭英聲

追尋淡泊心靈的符號

　　許華山建築師才華洋溢，是建築界的奇葩，多年來，他的建築作品備受國際肯定並屢獲大獎。

　　除建築規劃、室內設計專業外，他的產品設計和繪畫都有獨到之處。尤其是所擅長的古蹟建築鋼筆水彩創作乃是一絕。今又潛心鑽研油性蠟筆媒材，表現手法不拘逆於傳統形式的束縛，只順乎自然自在，無拘無束的陶醉在塗塗抹抹、華美而流暢的色塊中；藉此堆疊出他淡泊心靈的符號，以淨化人心、增添生活雅興！特以為序，祝福他前程似錦，平安喜樂！

　　201806 葉靜山時客台北拾香艸堂

水墨藝術家　葉靜山

大部分的建築家，都喜歡呈現自己想像中的空間，或是對著歷史悠久的建築物及壯麗風景提筆素描、繪畫。話雖如此，許華山先生對色彩的感受、技法已經超越了一般建築家這種興趣嗜好的境界；非但如此，他運筆如飛，且眼光銳利，一瞬間就能抓住作畫對象的特徵。一般說來，這種天才型的人物大多不擅長教導他人；可是許先生最近不僅是在母校台北科技大學開課傳授，而且在這本書中也完全不藏私，將他多年來習得的各種技法、思維毫不吝惜地與大家分享。

　　今年秋天起，我的母校・早稻田大學建築系畢業生的繪畫社團『彩壽會』，將迎接許先生加入成為名譽會員參展，所有會員都為此而對秋季畫展抱持極大期待。

　　建築家は職業柄、自分の考えた空間のイメージを表現したり、歴史的建築物や風景をスケッチしたりして を描くことが好きな人が多い。でも許華山氏の色彩感覚、テクニックは建築家の趣味の絵のレベルをはるかに超えている。しかも描くスピードが速い。描くべき対象の特徴を一瞬にとらえる鷹のような目を持っている。ともするとこのような天才的な人物は他人に教えるのが得意でない人もいるものだが、彼は近年母校台北科技大で若者に教鞭をとり始めたこともあり、本著においては自分が長年獲得してきた技法やもののとらえ方を惜しみなく丁寧に披露してくれている。

　　今年の秋からは私の母校、早稲田大学の建築学科の卒業生の絵画クラブ『彩寿会』のゲスト会員としてお迎えすることになった。

　　員一同大いに期待して秋季展を楽しみにしているところである。

原田鎮郎

日本建築師、愛知縣立藝術大學客座教授、
2005 愛知博覽會總規劃　原田鎮郎

畫魂領航人

我愛畫畫。隨便給一張紙頭，任何一支筆，就能塗鴉，停不下來。

症狀最明顯的時期，是十三、四歲，剃了一個近乎光的三分頭國中生。在家畫、在學校畫、美術課畫、不是美術課也畫。問題就來了！最不感興趣的數學課，自動調整為漫畫課，可專注了！用空白測驗紙，畫形、畫影、畫動靜、畫到魂裡去了。突然感應到寂靜無聲，老師怎麼不講課了？一抬頭，才發現他早已站在課桌前，命令站起來。數學老師便是導師，學期末，他在學生手冊上寫評語：「上課偷畫畫。」

這個「偷」字失公允，我可不承認！分明是公然畫！國中畢業，考取的唯一學校，是復興商工的美工科，可對得起畫畫了！因故沒有入學，後來興趣更寬廣，唱歌、唱戲、演話劇、說相聲、寫小說、寫劇本⋯到今天，「相聲瓦舍」的每一個視覺展現、圖像、標章，都出於我手、或由我審訂。劇本、小說的出版，也必然與插畫家密切合作，創造配圖。藝術人格的養成，就在少年時，藝術魂與終生的藝術信仰，大勝死硬、威嚴、無味的數學導師！

許華山就是國中同學，我們當年面對同一個無趣導師。在癲狂、瘋魔、癡迷的道路上，一個必然要迷戀畫畫的靈魂，總需要一個牽引把手的領航人。華山同學立志要照應，大家就跟著走吧！

劇作家、劇場表演藝術家　馮翊剛

漫遊的風景

　　日本著名設計師原研哉曾這樣描述創作：「設計是一種教養！」我的老朋友許華山，一路走來就是這麼一位永遠熱情面對生活日常的性情中人！他與其說是一位關注社會與城鄉地景的建築師，一位執著於材料工藝與構築形式的設計師，更應該說他是一位永遠凝視自我、關注他人的藝術家！　華山天生具備著一種能創造「美」的能力和感受「美」的情感！我總是在每一年的年終收到華山寄來的手稿一他總藉以他的「畫」來記載著他所凝視的世界，用「色彩」來描述他所漫遊的風景。　我覺得在他的心中，「創作」一直是他一以貫之面對世界的態度，總是讓自己在不同領域的創作當中有其必備的專業與經驗——則回應場所、回應生活；另一，則回應時代、回應社會。　在他看似簡單而一氣呵成的「畫」裡面，涵蓋了他眼中的空間場所、時間歷史、文化工藝以及物質形式等多層次的想像和感情；而他更用了「顏色」來重新定義了他心中所熟悉的多彩世界。在他的手工藝設計當中，他又總是像工匠一樣，說著自己和別人的故事，傳遞著舊時的人文精神；而在他的建築作品裡，卻又熱情地回應社會和場所的種種情狀，一往直前。　現在，真的很高興可以看到華山決定以他的藝術創作的所畫、所見，集結成這本書無私地分享給所有心想拿起畫筆的人；讓他的「創作」真正與日常生活具體連結起來、對社會大眾形成正向影響！　就像原研哉認為「設計／藝術」不該只是社會中特殊的創作專業一「設計／藝術」應該是一種教養一是能環繞在日常生活之中、是能無聲無息影響著人們的生活的。更希望華山在這本書中種種「漫遊的風景」能真正為我們這個社會顯現出一個既優雅、又熱情的美學素養與生活態度！

國立交通大學建築研究所教授｜中華民國室內設計協會理事長　龔書章

Introductory ‖ 作者序

快樂畫，是什麼？

對很多人來說，總會抱以羨慕的眼光，也認為是一件遙不可及的事。

早年因為學習繪畫的經驗，必須一步一腳印的受學院式方法，不斷地練習，這相對於一般人而言，是相當痛苦與灰心的。

其實很簡單，做自己容易上手，快快樂樂地畫。

不必拘泥於形式，不談學院式的特別堆砌功夫，同時透過簡單工具，以手繪方式，來寫日記，記錄心情的變化。

也可以用來當作轉念、解壓、調性的一種方法。

它，就是一種投射，化（畫）成為思念。

快樂畫

對我來說，又是什麼？

透過畫筆，記錄自己的生活點滴，是出這本書的初衷。

那是一段緣份，而今，仍然持續著。

剛開始，只是想在網路與粉絲及朋友分享自己的畫作，了解我在想些什麼，說些什麼。

慢慢地，得到許多共鳴，原來畫畫是可以，就是這麼簡單、那麼享受，又很療癒，隨時隨地靜下來，只有專注與放鬆地拿起筆，畫出想像美麗人生。

　　開始，有了想教人快樂畫的念頭。

　　所以，就做，也，畫吧！

　　從基本練習手感與握筆方式，展開教畫者與習畫者共同分享的解壓時光，不定期的到關懷據點當志工，教了一段時間，（包括戶外寫生、室內照片畫），我嘗試如何用更簡單的工具，如：鉛筆、鋼筆，也用了富色彩性的粉彩，讓學生不必為了太繁複的裝備費心，只要一個定點，即可上手快樂畫畫與分享話中畫。

　　在一次的旅行途中，發現了油蠟筆這種畫材，試了畫一下，攜帶也方便，非常適合推廣，前些時日，麥浩斯有邀約出書的計劃，冀望教更多的人，不單如何不假思索地享受片刻快樂的時刻，入定、安心、轉念，一切煩事，暫時拋到腦後，從油蠟筆挑出喜愛的基本顏色，進行塗、推、叠、抹，刷等幾個動作，蘊釀放鬆的感覺，享受自己快樂的時光，畫出自己的世界。

　　每個人都可以當作快樂的自由畫家，活出自己，完成每件屬於自己的方寸日記，希望大家一起來，快樂畫，也，輕鬆話。

ELEMENTARY
PRACTICE

CH 0

與孩子氣的自己相遇

‖ 畫畫的學前練習 ‖

Preparation tool ‖ 準備工具

一 油性蠟筆

　　油性蠟筆（oil pastel）又稱油畫棒，是由顏料色粉與油、蠟等材質混和製成，像小時候初學畫畫塗鴉時用的粉蠟筆，但其性質卻又近似油畫顏料。

　　不同於一般人熟悉的粉蠟筆，油性蠟筆在製成過程中油蠟的比例更高，質地也比粉蠟筆更為軟韌，且油彩密度高成色濃郁鮮艷，易於延展的油脂成份可使筆色容易附著，無論是一般紙材、木片、石板甚至布料，都能隨心所欲的呈現在各種媒材上。與油畫彩料相似的是，它們都同時能進行塗抹、暈染、堆疊或是作各種的混色變化，隨著油彩工業的進步，油性蠟筆不僅色彩多元，更有顯目的螢光色、金屬色等，即便是沒有畫畫底子、沒經訓練的人也能上手玩畫，是最易於訓練手感與色彩練習的材料。

● 買對油性蠟筆

坊間對於油蠟筆與粉蠟筆的定義混淆，購買時建議確認「Oil Pastel」的英文名稱，或是油性蠟筆、油性粉彩，大陸內地則多以油畫棒為名。材質佳的油性蠟筆通常完全沒有氣味，最好能選購符合安全標章的產品。

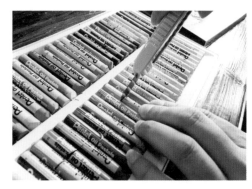

華山老師說

我喜歡選擇 40-50 色以上的油性蠟筆，色域
寬廣，能有更多發揮空間，能堆疊出更多豐
富的色彩。剛買來的油性蠟筆建議大家可在
1/3 處折成長、短兩截保存，長段適用於大
面積上色、短段則精於局部點塗，各有不同
妙用。

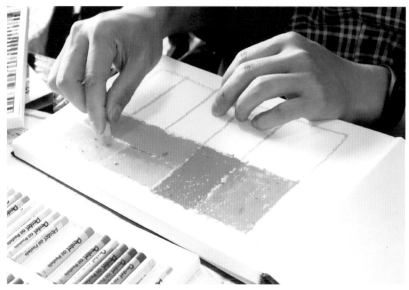

一 輔助道具

　　油性蠟筆畫畫沒有油畫、水彩等繁複的配件工具，不過基本的幾種輔助材料仍是不可或缺，動筆之前還需逐一準備好。

（A）**白色棉布**，創作大型畫作時，通常使用乾的棉布作為代替手部壓推塗抹的輔助工具，如果作品尺寸在 A4 以內可以省略。

（B）**美工刀**，隨時控制蠟筆長度，用來裁切蠟筆。

（C）**濕紙巾**，畫畫時手指壓推塗抹後擦拭、保持清爽使用的道具。

（D）**活頁式美術練習本**，最好選用有硬殼書封的形式，適合用於戶外寫生，內頁是美術紙質最佳。

（E）**蠟光紙**又叫淡光紙，具半透明光滑表面，用來保存作品，讓作品不易受潮、沾黏，一般美術材料行都買得到。

（F）**香皂**，畫畫完畢清潔使用，質地好的油性蠟筆其實並不會殘留於肌膚，簡單就能洗淨。

● **面紙或乾布要隨時備用**

畫畫時，保持手指的清潔乾爽十分重要，除了濕紙巾，面紙或乾布也要隨時備妥。

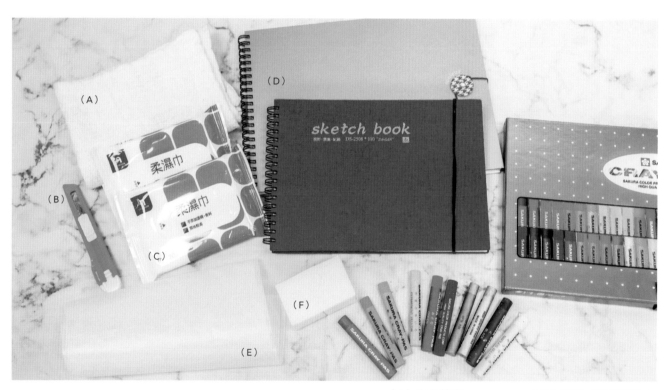

（A）白色棉布　　　　（D）活頁式美術練習本
（B）美工刀　　　　　（E）蠟光紙
（C）濕紙巾　　　　　（F）香皂

Material Selection | 材質選搭

一 紙品實驗

　　油性蠟筆因其中所含的凡士林的油脂成分，筆觸厚實，能高密度附著於各種媒材中，且不易脫落、不掉粉屑，更沒有擴散暈染的問題，也因此可以在各種紙材甚至紙以外的其它材料作畫，透過蠟筆大面積的塗畫筆觸，還能表現出紙品纖維的紋理，可觀察比較各種紙質特色，選用自己喜歡的紙品揮灑。

（1）**進口水彩紙**，通常來自日本或義大利，紙面短斜紋明顯。

（2）**雲彩紙**，本身即帶有深淺紋路，能展現作品特色。

（3）**圖畫紙**，一般常見素描、水彩用紙，也是空白畫本中最常使用的紙品。

（4）**麻布紙**，似紙似布的質感，格紋明顯能創造與油畫類似的效果。

（5）**紙箱板**，牛皮紙材質呈色偏暗，但橫條紋路也能創造童趣。

① 水彩紙

② 雲彩紙

③ 圖畫紙

華山老師説

雖然我自己最常選用水彩紙畫畫，不過除了以上這些紙品外，也鼓勵大家多嘗試其它紙類，也許能創造意想不到的效果。選紙時，是否容易推壓塗抹也是必要的考量點。

④ 麻布紙

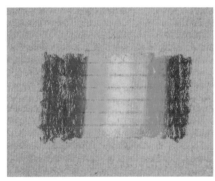

⑤ 紙箱板

色彩實驗

　　進行油性蠟筆彩繪時最有趣的地方，就是在於它的自由自在、沒有限制，除了採用各種紙品媒材作畫外，我們也可以試試在不同色彩上呈現的效果。

　　以不反光的壁報紙來作範例，呈現在深、淺的色底表現上來說，基本上油性蠟筆的呈色、疊色並不受影響，深色底紙能鮮明呈現出白、黃色等較亮色油蠟彩，淺色底則能展現色度較深的油蠟彩，在進行疊色與混色時也都能展現出油畫般潤澤的質感，依各人的心情喜歡運用不同色底的紙塊狀上色疊色，隨手玩畫都能讓畫畫者成就感十足。

● 油性蠟筆畫的保存

畫作完成後，除了以蠟光紙包覆收整外，作品需要放在通風乾燥的地方，保存環境也要陰涼，不可過熱。

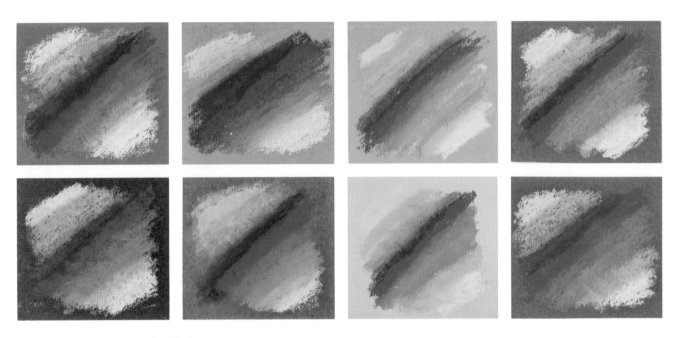

油性蠟筆彩繪在不同基底色彩上的呈現。

**Start
to
Play**

CH 1

開始恣意揮灑！

‖ 用心畫畫 ‖

直覺式手感練習

Hand exercises │ 手感練習

一 運筆之間

　　不同於一般寫字畫畫用的細長型筆,蠟筆外形粗短,不論是筆端、筆身都能運用,在使用前可先把蠟筆截成長短兩段,不同的筆身長度,可以更有揮灑空間。運筆的力道輕重也影響著塗抹效果,在真正開始畫畫前,可以先取一張畫紙隨意的畫上各種橫直線練習手感,筆與紙接觸面的大小、力道的不同,就會有不同的色彩表現,甚至可以試著塗抹疊色,了解紙面與蠟筆色彩的延展性。

　　對於粗短型的蠟筆,以大拇指和食指固定筆身斜塗會是最順手的握筆方式,不過我們的油性蠟筆畫強調自由自在的發揮,拿筆握筆上其實沒有一定的原則,重點在於熟練之後筆與身體的律動感是否一致,就算以拿筷子的方式作畫也沒有關係。

華山老師說

如果不知道畫什麼，就從畫格子、塗格子開始吧！太久沒畫畫的人，面對白紙總是莫名惶恐，其實白紙就是白紙，畫壞了就再換一張，重要的是體驗動筆塗繪、心與手並用的有趣過程。

Finger Painting ‖ 手指玩畫

一 壓、推、塗、抹

　　除了運用柱狀筆身、尖圓筆頭作畫之外，油性蠟筆易於延展的特性更適合在作畫時，透過有溫度的手指進行不同的呈現效果。

　　蠟筆先以簡單筆觸點、繪於紙上 (1)，再以手指的壓推塗抹作變化 (2)。透過手指的輕觸油彩拉展，可以更自然的詮釋出某些動態或雲霧感，快速點塗則能在局部背景下作出點綴，手指的力道和方向都將影響整個呈現的視覺，而不同的紙質也會影響塗抹壓推的結果。當然，運用手指的溫度，除了推、暈之外，也能進行混色與疊色 (3)(4) 的應用，不妨反覆練習手感。

● **請務必備好濕紙巾**
就像水彩少不了水，油性蠟筆畫畫時則少不了「濕紙巾」，以便於手指反覆壓推塗抹過程中能保持乾淨

● **別帶著壓力畫畫**
不用太擔心進行深淺色堆疊時容易造成的污漬殘留，透過油性蠟筆最大的好處—易於壓推塗抹，都能巧妙修飾。

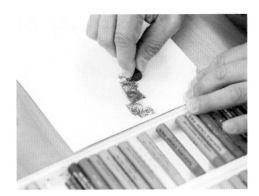

① 先以畫筆畫出大略輪廓

② 再以手指作色彩延展

③ 畫出兩種不同色彩

④ 運用手指作堆疊

華山老師說

很多人會問我手指的力道如何掌控、該用哪指畫，其實油蠟彩繪並沒有太多的準則和限制，全憑畫畫時直覺順勢作畫，大家也不需給自己太大壓力，不論畫錯、畫髒或失誤等，都能得以補救，有時甚至能畫出比預期更棒的作品。

一 不同的媒材玩耍

　　油性蠟筆彩繪最大的重點在於心情上的書寫，抓到了手指推壓塗抹的手感後，最重要的就是多練習、多玩耍，除了前面介紹紋路豐富的專業藝術紙外，常見的影印紙、信封牛皮紙等，也都能展現出不同的繪畫表情，由於紙質不同，塗抹的延展性與效果也各有不同，可自由選擇，重要的是透過手感練習可慢慢抓住適合自己的使用力道，並訓練自己勇敢用色。

　　暫且不必煩惱該選什麼紙、該畫些什麼，拿起筆來就可以開始塗塗畫畫，只要動筆，就能體驗油性蠟筆的神奇魅力。

● 挑選媒材與蠟筆
各家廠牌油性蠟筆的延展效果各有不同，購買前可以多方比較試畫，除了選擇符合國家安全規定，環保、低異味的產品外，畫起來順手與否也會影響畫畫表現。

油性蠟筆在不同媒材上，也會有不同的繪畫表情。

Close up
Painting
Practice

CH 2

去公園走走！

‖ 花、草、樹 ‖

近景繪畫練習

Demonstration & Exercises ‖ 示範練習

一 ‧ 畫杜鵑

　　揀選一個簡單的主題來完成自己的第一個作品吧！建議選擇背景單純，甚至不帶背景的局部特寫，這裡我們以杜鵑花為例起筆。

Step1. **備齊道具與色彩**—最基本的濕紙巾需要備在一旁，再選出你會需要用到的 10 種顏色。

Step2. **打底**—拿筆的方式沒有侷限，你可以選擇可擦除的鉛筆作為打底工具，簡單描繪出輪廓線。

Step3. **核心色點繪**—我們選擇核心元素起筆，再往四週擴散的畫畫動線，因此以杜鵑的桃紅開始下筆作點式塗繪。

● 下筆位置
不知該從哪開始畫的人，初期儘可能選擇畫紙中央區域下筆，再一步步往週圍發展。

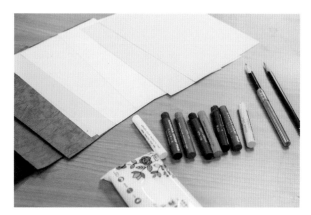

Step1. 備齊道具與色彩

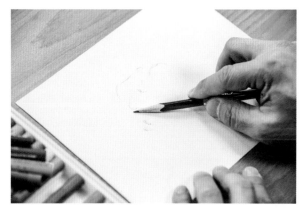

Step2. 打底

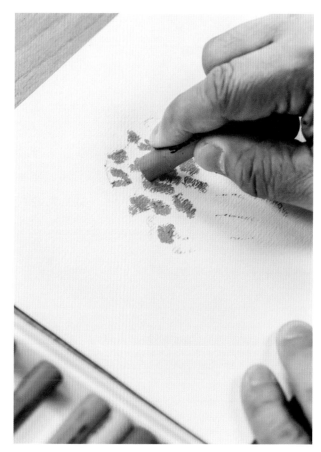

Step3. 核心色點繪

一
畫
杜
鵑

Step4. **配角色點繪**—桃紅的軸心主色外，還需要深一階、淺一階的配角色作為穿插，描述杜鵑繁花盛開的景象。

Step5. **對比色點繪**—用與紅色系對比的兩種綠色系點塗，開始處理葉子的部分。

Step6. **手指混色**—開始描繪出綠草陰影的部分，我們運用手指在綠色系的地方小規模進行色彩暈塗。

Step7. **樹枝描繪**—綠彩色暈處再運用筆端繪出樹枝短直線，創造樹枝效果，因以點狀起筆，此時可以清楚看到色彩中白色紋理。

● **有髒影怎麼辦**

杜鵑花常給人生氣盎然的意象，因此我們以點狀烘托出花朵密集感，在處理暗色部位時則小規模的以手指暈塗，不要擔心畫面因手塗而顯髒，局部髒影反而更能自然呈現畫作的個性。

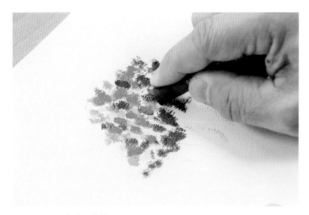

Step4. 配角色點繪

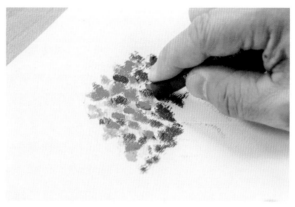

Step5. 對比色點繪

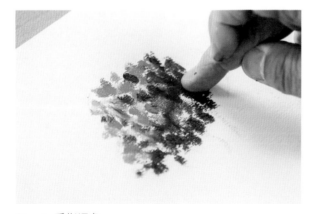

Step6. 手指混色

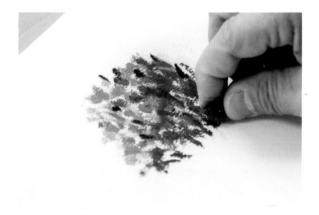

Step7. 樹枝描繪

Step8. **暈塗與細部補強**—大幅度的在花樹下端作暈塗的動作，創造視覺的延伸感，細處用墨藍強化陰影及短枝補強，下方可再以淡藍延伸完成作品。

透過反覆疊色的手法，能呈現花叢枝繁葉茂的景象，選用的美術紙橫式紋路分明，在完成時也會產生特殊的效果，畫畫前可以思索完稿時想呈現的樣貌，再決定橫紋或直紋作畫。

細部放大圖

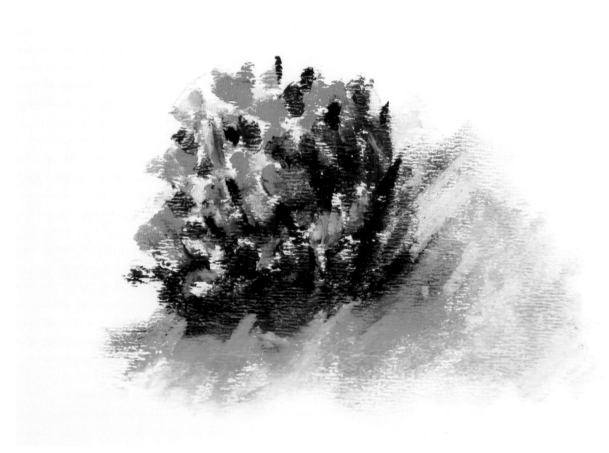

● 杜鵑作品完成

Demonstration & Exercise ‖ 示範練習

一　畫山與水

　　比起近處花草植物，距離較遠的山、水感覺上需要交代的景象更多，實際作畫時反而簡單且色彩分明，重點是要創造視覺的焦點與倒影的上下對照，初學者可以先以鉛筆打底畫出輪廓，再以彩色油性蠟筆輕塗手法作第二次打底。

Step1. **備齊道具**—準備好需用的工具以及所需要的油蠟筆色彩，初學者可以鉛筆輕輕勾勒出整個畫作的輪廓線。

Step2. **核心色點繪**—本次山水與倒影的構圖中，我們以山為圖畫核心，因此選擇綠色起筆，並依循輪廓線以色彩展現地平線，選擇淡藍色以橫塗方式輕輕劃過山的下方，如此一來完成第二層的彩色打底工作。

Step3. **配角色點繪與暈塗**—完成了彩色的景物輪廓之後，可以開始進行暈塗的工夫，想像山巒綿延的場景，我們可以手指圈塗的方式作色彩的混合，過程中山的底部可以多層次上色再混色作出地景的重量，由下往上從深至淺烘托出山嵐雲霧風情。

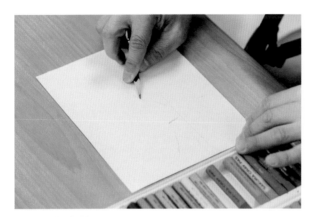

Step1. 備齊道具

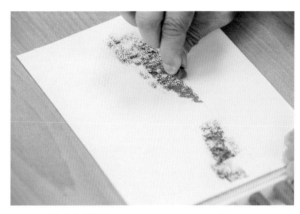

Step2. 核心色點繪

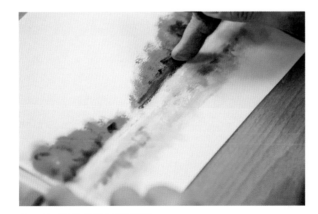

Step3. 配角色點壓與暈塗

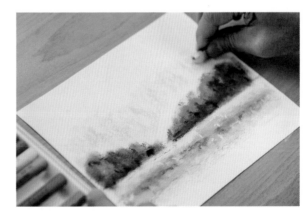

Step4. 倒映的繪塗忌諱刻意（見下頁）

一
畫
山
與
水

Step4. **倒映的繪塗忌諱刻意**─務必在山與水的銜接處留白，以色彩界定山水，在勾勒山的層次之餘，使用過的色彩同樣輕塗於水間，以色彩餘韻創造倒影。水的手指塗暈並無固定方向，先橫再直反而能在無形中創造波光粼粼的感覺。

Step5. **天空部份**─同樣反應了山的綠，再帶有原本的晴空藍，上色的筆力愈輕愈好，再以手指大面積的暈散色彩，形成青藍幽靜的天光，必要時再加強陰影暗色部分增加細部層次，完成畫作。

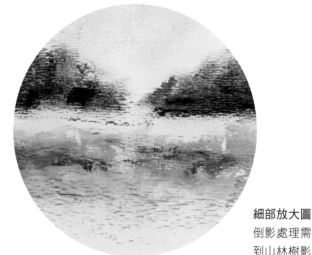

細部放大圖
倒影處理需層次堆疊，需帶
到山林樹影與天空的色彩。

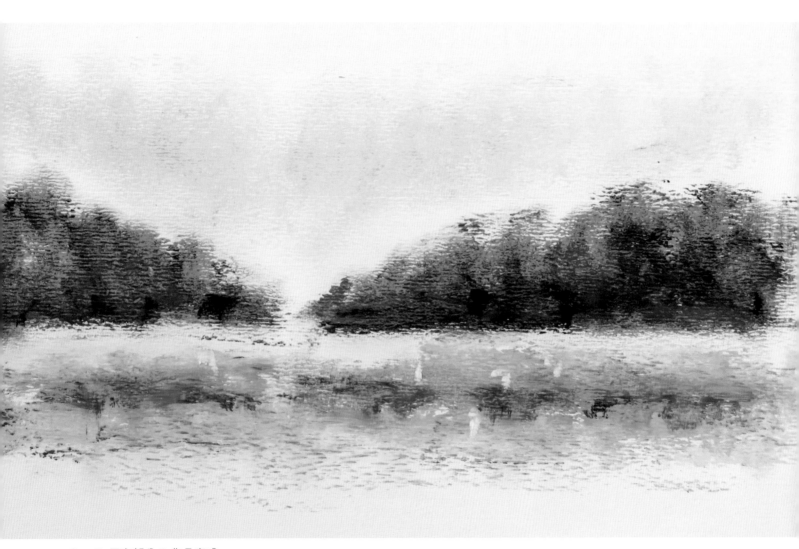

Step5. 天空部分 & 作品完成

Demonstration & Exercises | 照片臨摹

一 畫綠野山林

　　如果經常動筆，必然能發現，畫畫其實是一種興之所至的心情抒發，不一定得刻意到某個地方、找某個景，也不一定得坐下來強迫自己捕捉腦海中的畫面，畫畫其實很簡單。

　　我們鼓勵初接觸畫畫的人，可以先從臨摹照片開始練習，不論是全幅景物佈局，或是選取局部繪製，都不需要有所侷限，雖然是說「照片臨摹」，不過油性蠟筆調性多元，可以矇矓、可以鮮艷，強調的反而是作畫者的心境意念，並不需要呈現百分百的相似度，重要的是展現作畫者演繹出來的心靈意象。

　　以本次示範而言，首先觀察所選照片的構圖和用色，雖然只是一片山林近景，但照片中葉片色彩，樹枝的遠近參差，都是圖畫中的表現重點，而下方臨停的車輛則可以斟酌考量，選擇性的入畫。

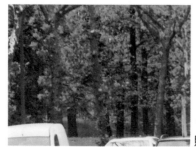

照片原稿（許華山攝）

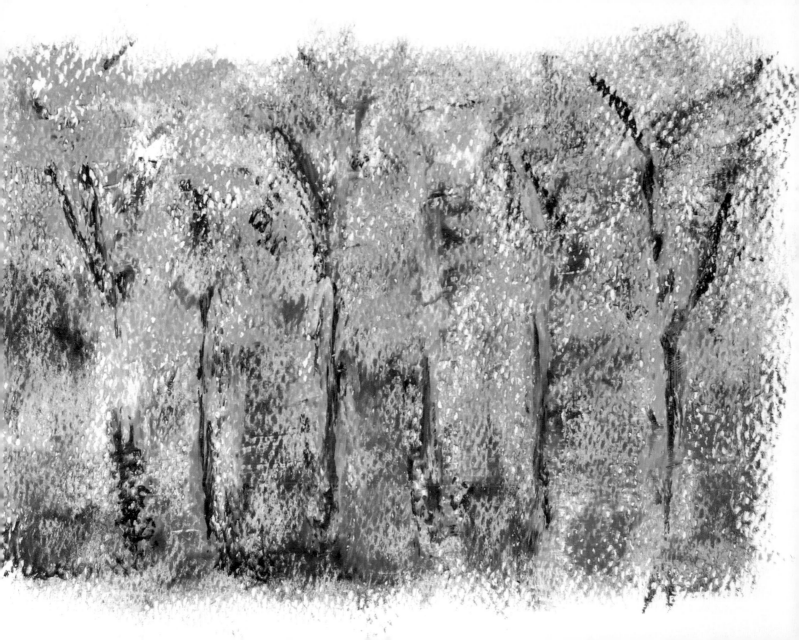

畫綠野山林

　　在近乎滿版的茂盛樹林景物之下，樹的獨立形態和面貌變得相對次要，重要的是篩落而下的光影，以及樹木的前後層次，動筆前不妨仔細觀察。

Step1. **淺輪廓線描繪**─初學者可以鉛筆畫好輪廓線，但亦可以跳過鉛打底步驟，先以淺色描繪枝幹。

Step2. **暗影打底堆疊**─同樣位置再疊上灰色作為樹影打底，完成架構。

Step3. **明暗混色暈塗**─在色彩處以手指直線暈塗，讓深淺兩色更均勻打底。

Step4. **核心元素上色**─從架構中的核心元素─樹木以較重的檜木色疊色，讓樹木有接近日光的鵝黃、灰影與主要木色三種組構色展現山林中較為繁複的成色效果。

Step1. 淺輪廓線描繪

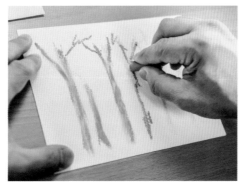

Step2. 暗影打底堆疊

Step3. 明暗混色暈塗

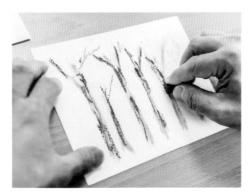

Step4. 核心元素上色

華山老師說

常看學生們畫畫時直接拿出手機或平板，描繪出遊玩時拍下的景象，如果是電子檔案的圖片，我建議大家不妨把照片拉近、放到最大，細看照片中的網格色（DPI），可以更細膩的找到你所需的色彩。

一
畫
綠
野
山
林

Step5. **林葉打底**—選擇面積較大的深綠作為山林裡的基底色，取短截蠟筆，以塊狀方式平塗於樹枝四周，打底力道可以稍輕，適合留一些白隙增加畫面的紋理。

Step6. **林蔭暈塗**—圖畫上端的綠色處用手指以圈狀方式暈抹，將先前畫的筆觸自然散開來，也在深綠中有了淺綠樹影，創造自然林蔭的效果。

Step7. **天光上色**—在處理完圖畫中樹木與山林的深色後，接下來才是亮色的塗佈，想像樹的中、上端是茂密的葉，接近土地的地方枝葉扶疏，我們使用較亮的綠在樹木下端作打底，創造透出天光的效果。

Step8. **製造山嵐**—金黃色點綴描繪山林間的嵐霧，這些鮮亮色調是圖片放大的網路色，不一定會在實際照片上呈現，卻能從畫畫中創造出絢麗的意象。

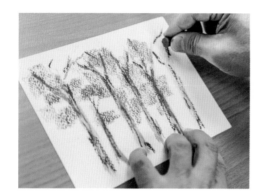

Step5. 林葉打底

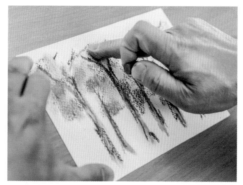

Step6. 林蔭暈塗

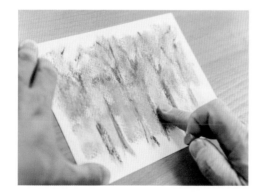

Step7. 天光上色

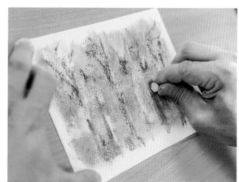

Step8. 製造山嵐

Step9. **霞彩色補強**—反覆疊色之後，小面積壓上重點色為最後階段，我們以亮橘增加樹林中篩落而山的霞彩，並以小面積的暈塗表現光暈。

Step10. **增加沈穩力道**—深褐增加土地的重量，以及自地而上的樹木，並局部強調上端枝幹，最後階段的局部補強，重點在於壓色的力道，以筆端作重點色的塗壓，才能創造畫中的疏密層次。

作品中除了樹木層層疊色創造出的立體視感，前頭打底留白形成的淡色紋理，恰到好處的呈現了透亮效果，似有若無的景象也剛剛好烘托出山林中枝葉扶疏的詩意。

● **層疊覆蓋增加層次**
先前的樹木因綠葉反覆的疊色而在畫中隱沒，因此完成了綠葉部份後，再將樹木描畫回補，補畫時筆力可短促些，補強局部即可。

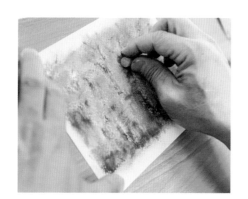

Step9. 霞彩色補強

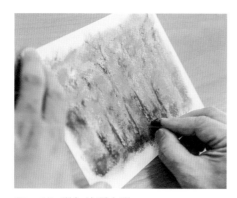

Step10. 增加沈穩力道

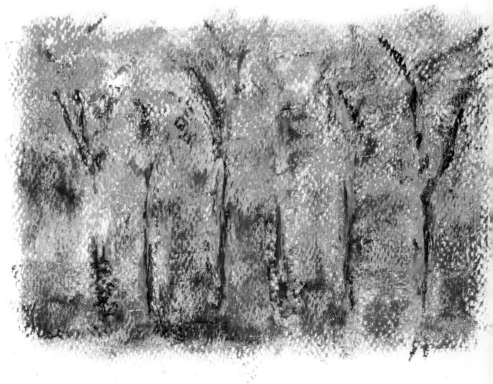

● 山林完成

Demonstration & Exercises || 戶外畫畫

一 校園寫生

　　比起在視線受侷限的室內作畫，室外寫生不僅能親身感受當下環境氛圍，更能真實捕捉眼睛所見的景物，只是在室外畫畫時，景物光線和色調會隨著天氣與時間而有變化，晴朗時景物色彩對比較鮮明、陰影明顯而背景清晰，會比陰天更易捕捉到適合作畫的景，而清晨天空清澈透明、傍晚霞色濃艷，除了地點，畫畫的時機點也需要被考量。

戶外畫畫的重點：

1. **戶外作畫工具**—一切從簡，以方便易於攜帶為主，需要準備好油性蠟筆畫的最重要的三個工具：油性蠟筆、空白畫冊、濕紙巾。
2. **選景物、選地方**—除了觀察環境選擇入畫場景與角度，需要長時間作畫的人，可攜帶隨行椅，或尋找較舒適的位置動筆。

華山老師說

畫畫其實是非常即興的，特別是戶外畫畫，有時捕捉的是看到景物時腦中轉瞬間的靈感，因此不講求畫的多逼真，而是能不能適切的表達你用心看見的景象。有時靈感一來，我也會運用隨身帶的筆紙速寫下想畫的景物，再拍照存在手機中，想畫時再拿出當下的速寫並參考照片色彩畫下來，是畫畫也是記錄生活中的感動。

校園寫生

Step1. **找尋目標**—選擇入畫的場景以及所在位置。

Step2. **以檜木色描繪輪廓線**—先以核心主體—樹幹開始下筆。

Step3. **附屬樹木實景中雖並清晰**—我們可以用想像添加,在畫作中也能提升視覺層次。並增加土地線。

Step4. **進行大面積綠色塗佈**—以蠟筆筆側從上而下的短筆觸進行。注意,筆觸的橫式與直式並沒有限制,但需要規律統一,如果為從上而下的直式,整張圖的樹葉部分就維持直式規律。

Step5. **第二種綠色局部點綴**—開始進行樹葉的塗抹,塗抹方向沒有限制。

Step6. **背景塗繪**—實景中背景為磚紅建築及臨停車輛,可先篩選掉雜亂的部分,選喜歡的作畫。

Step7. **手指暈抹**—特別在樹與背景銜接處,把大片的背景以暈染方式呈現。

Step8. **局部點塗黯色陰影**—同樣進行暈塗並持續疊色到完成作品。

Step1.

Step2.

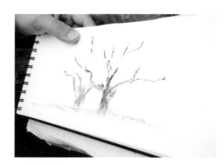

Step3.

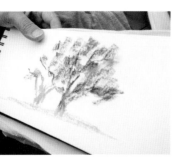

Step4.

Step5.

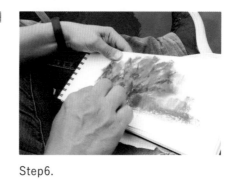

Step6.

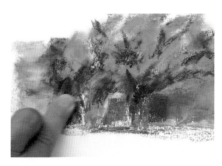

Step7.

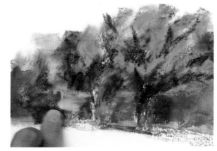

Step8.

校園寫生

　　戶外寫生時最重要的便是帶上一個美好的心情，如果有時間壓力，或希望自己要畫到多逼真美麗，那麼作品就很可能不如預期，可以先不要設定任何標準，更不要在乎路人眼光，把重點專注在景物和心靈上。

　　戶外畫畫不求精準，雖然不趕時間，不過一幅畫的完成最好在15-20分鐘內，依熟練度甚至可以更短，避免天氣光線的變化讓畫畫變得無所適從。油性蠟筆畫最大的特性就是可以反覆疊色，在接近完稿前可以加重筆觸強調局部重點陰影，讓作品更顯沈穩。我們也可以在完成作品的七至八成後回到室內進行完稿的收尾，補足作品豐富度，透過室內較平衡的光線，也可以更客觀的修補作品中的不足之處。

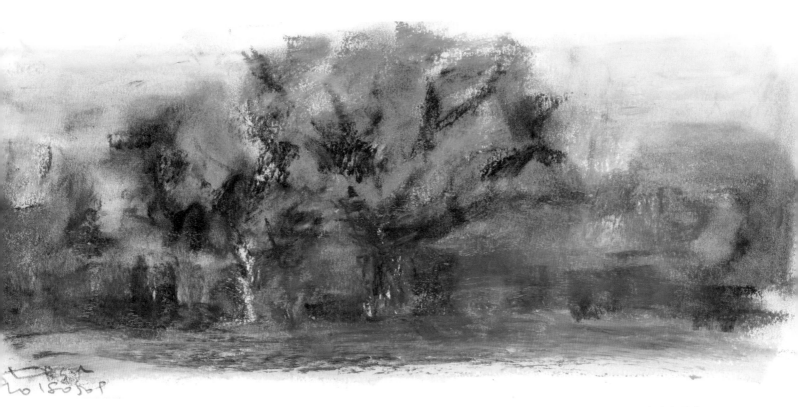

● 校園寫生完稿作品

Appreciation || 華山作品欣賞

細部放大圖

大暑之日，心涼快

這是在參訪日本神戶異人館時，偶然瞥見的街角一隅，速寫了當下景象，回國之後動筆繪製。花開時正值春日，濃紫色的花朵枝葉與碧藍天空相互輝映，彷彿感受到當日特有的午暖還寒，此刻雖是大暑，卻感涼快。

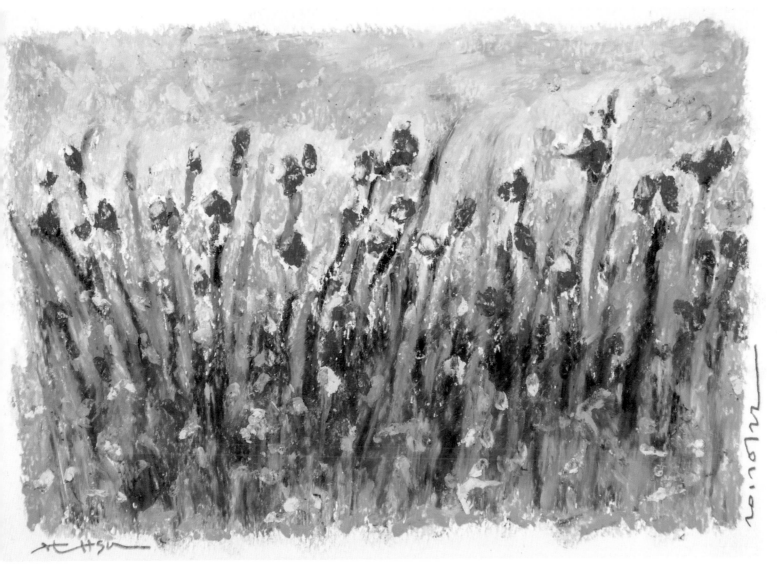

Appreciation | 華山作品欣賞

細部放大圖

走過台大，也畫台大

台大校園醉月湖附近，帶著學生寫生所繪下的景象，這幅圖中以大量的綠色演繹樹林中如茵一隅，深綠、淺綠、墨綠與藻綠等暈染混色層次分明，樹稍則透過暈抹創造微風輕拂，取景這樣的綠也正反映了當下自在、快樂的畫畫心境。

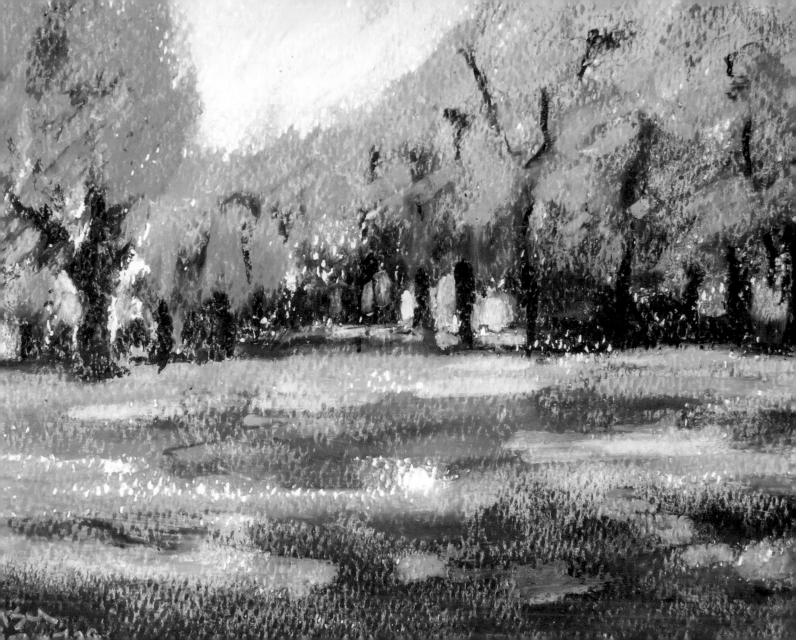

Appreciation | 華山作品欣賞

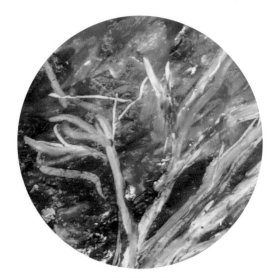

細部放大圖

少年勒 · 願你安息

好友到另一個世界，於是與朋友們相約至他陽明山的故居悼念，聊聊往事。我望著戶外山頭居高臨下，眼前盡是的草木青山，他似乎在告訴我們，放心吧，我很好，偶爾想起他，眼框泛淚，用這幅畫紀念他。

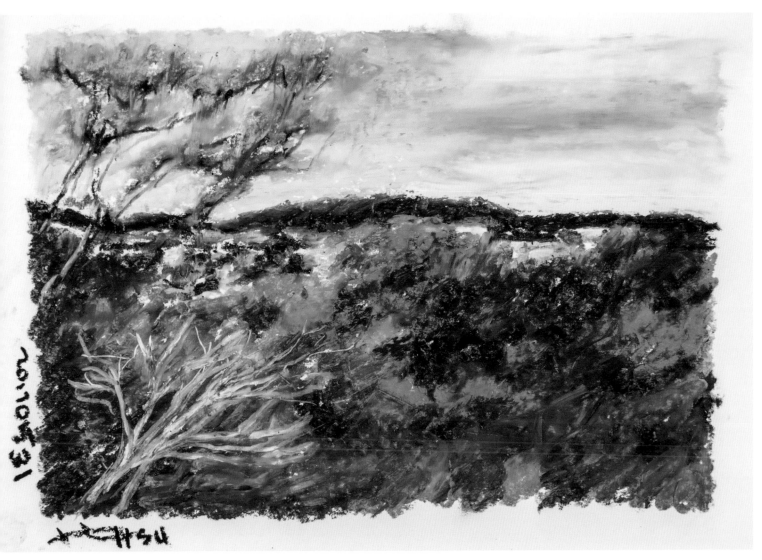

Appreciation | 華山作品欣賞

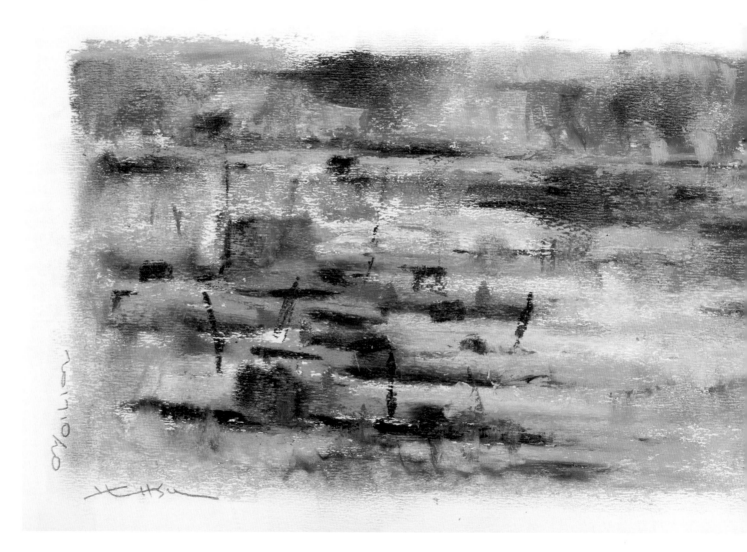

崇武漁港

因公至泉州拜訪的某天，我在清晨
中散步，無意間行經崇武漁港，港
口漁民們歷經了出海捕魚的夜晚，
在晨間滿載而歸，靠港停泊的人們
在初陽照耀下，疲累卻滿足的情景
讓人印象深刻，回來後回想著這一
刻，也不自覺以畫筆記錄。

Appreciation | 華山作品欣賞

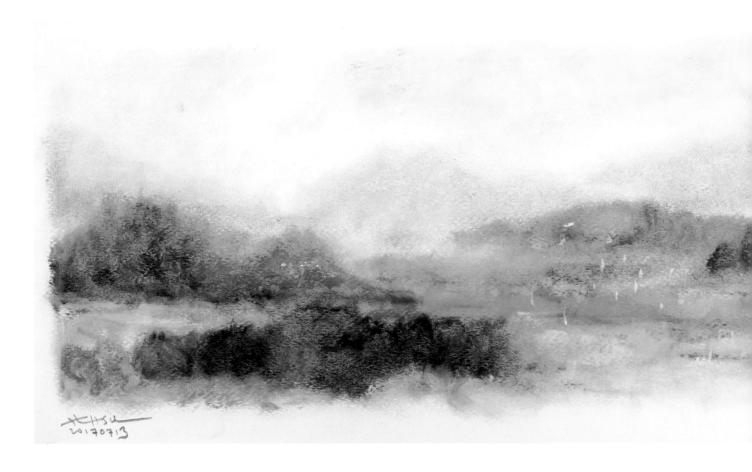

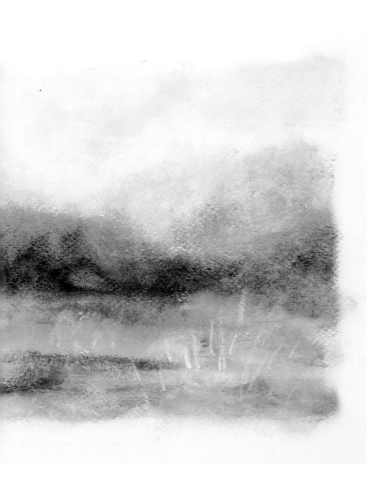

神仙。住的。地方

上課時無意識的動筆塗繪，尋找心情的出口。這幅作品
使用到的推塗較為平均，少了濃艷色塊疊壓反而呈現出
江山煙雨的情懷。我喜歡一鼓作氣的完成，把畫當成一
首詩、一篇散文發揮，每一次都紀錄下心情。

Appreciation 　華山作品欣賞

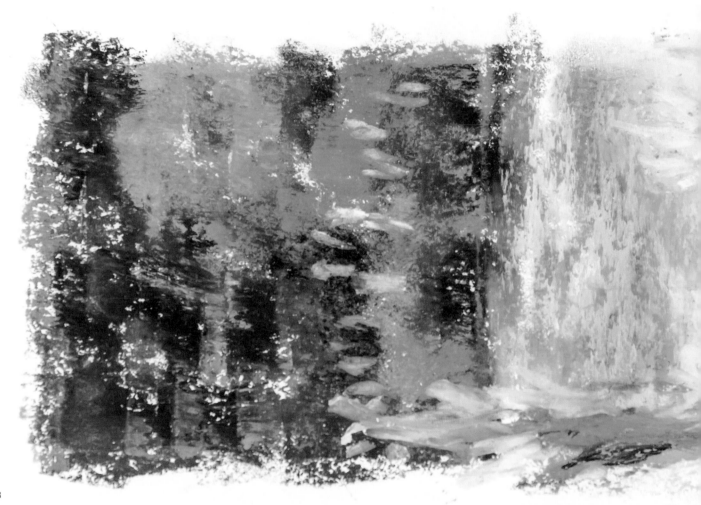

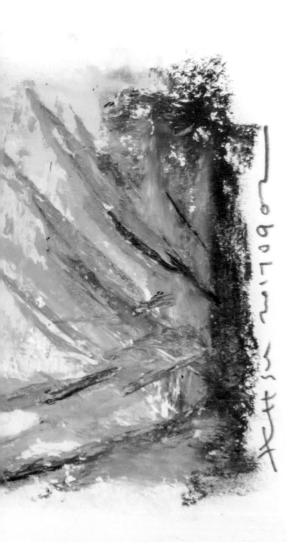

上善若水

帶學生上課時的現場示範，景象完全為自由發揮，這是我在大陸出差過程中腦子裡的一幕情景，以水生植物為主題呈現。如何從堆疊過程中表現出遠、中、近景的自然意象，山與水與草之間的既要和諧又不能混淆，還需要細細雕琢。

Vision

Painting

Practice

CH **3**

就到海邊散散步！

‖ 自然山林與大海 ‖

遠景繪畫練習

Demonstration & Exercise ‖ 照片臨摹

畫一片湖光山色

　　對於所有畫畫新手來說，照片臨摹是最能快速累積實作經驗，同時訓練手感、用色的基本練習，只是挑選照片也相對重要，同樣是自己喜歡的景物照片，如果景物過於複雜，或色調過於黯淡，對於初學者來說難度也就提升，無形中想要畫好的壓力就來了！

　　如果只想快樂畫畫，又不是那麼有把握，可以參考圖例，從選擇佈局簡單的景物練習起。單純的遠景照片雖然不像近景需要從線條中表達出細節，卻也蘊含了色階的變化，讓畫者可以從中學習用色、混色與配色的技巧，在動手指塗抹暈刷等過程中，更能抒解壓力同時充滿成就感，不妨一天一張自我練習。

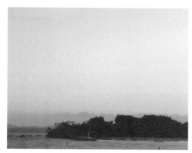

照片原稿（許華山攝）

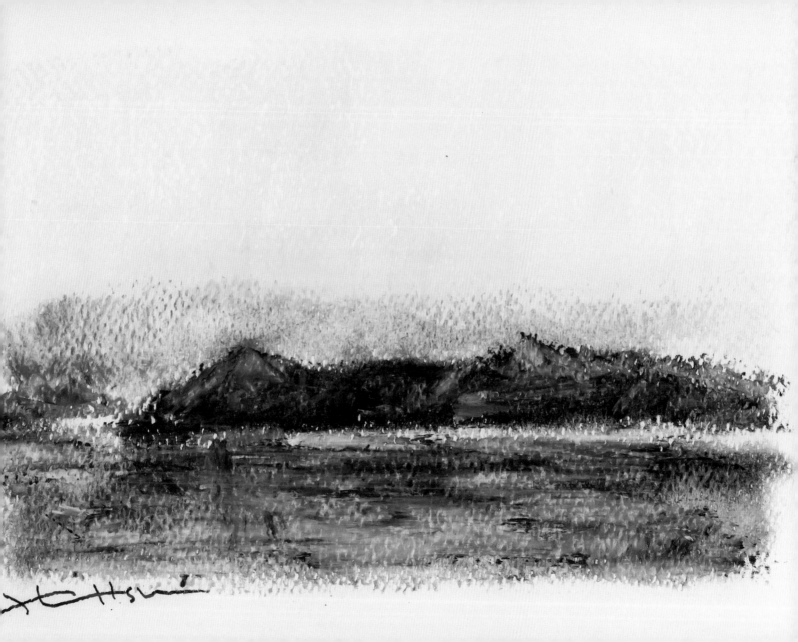

一畫一片湖光山色

　　觀察照片中天空與山、湖水的比例，及各個區域的色彩變化，自然景觀的用色層次較為繁複，面對大片面積的霞彩該有怎樣的色階，可以先透過觀察將需要的色彩挑出來作運用。湖水呈色較隱諱內斂，我們卻能透過畫筆作有趣的轉譯。

Step1. **淺輪廓線描繪**—以照片中筆觸相對較複雜的山稜線開始起筆，先定出位置並畫出山的輪廓線。

Step2. **山脈上色**—同樣的色彩用短蠟筆的筆側由上而下直繪上色，筆側線長短不一恰巧能表現出山巒的高低起伏。

Step3. **山脈的混色暈塗**—以手指圈狀將筆觸線暈開，呈現遠山的霧濛感，可用深淺黃褐色在山間作混色，表現色彩的層次，完成山的部分。

● **筆畫的方向**
畫畫時，不需要拘泥於筆畫的方向，只要順手的塗繪即可，手指暈塗也是如此，打好輪廓線後，就自由的玩耍吧！

Step1. 淺輪廓線描繪

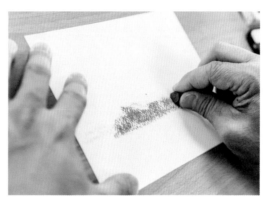

Step2. 山脈上色

Step3. 山脈的混色暈塗

華山老師說

照片是死的，畫筆卻是活的，就算是臨摹照片，我們也可以不用拘泥於真實，多一點想像、轉化自我的元素在其中，作品才更有靈氣。

一畫一片湖光山色

Step4. **湖面佈局**—完成了核心「山」的部分，接著動筆塗繪湖的部分，打底時我們保留了比實際照片較大的空間表現湖水，可在距離山 5mm 的地方開始起筆，特別要注意的是山與湖水之間得留 5~10mm 的白邊距離。

Step5. **暗部打底**—山與湖水的主色陸續完成，選擇面積較大的深綠作為山林裡的基底色，取短截蠟筆，以塊狀方式平塗於樹枝四周，打底力道可以稍輕，適合留一些白隙增加畫面的紋理。

Step6. **林蔭與湖面暈塗**—圖畫上端的綠色處用手指以圈狀方式暈抹，將先前畫的筆觸自然散開來，也在深綠中有了淺綠樹影，創造自然林蔭的效果；湖間有深有淺，水色亦要創造明暗區別，這部分可用深藍、淺藍、淡灰、深灰來創造出水光雲影的景致。

Step7. **天光上色**—在處理完圖畫中樹木與山林的深色後，接下來才是亮色的塗佈，想像樹的中、上端是茂密的葉，接近土地的地方枝葉扶疏，我們使用較亮的綠在樹木下端作打底，創造透出天光的效果。

Step8. **製造山嵐**—金黃色點綴描繪山林間的嵐霧，這些鮮亮色調是圖片放大後的數位化色彩，不一定會在實景上呈現，卻能從畫畫中創造出絢麗的意象。

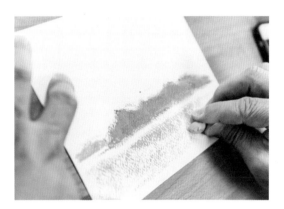

Step4. 湖面局部

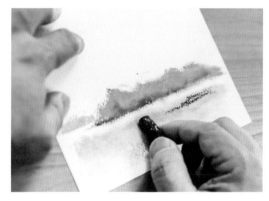

Step5、6. 暗部打底、林蔭與湖面暈塗

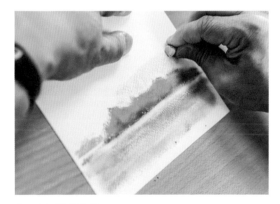

Step7. 天光上色

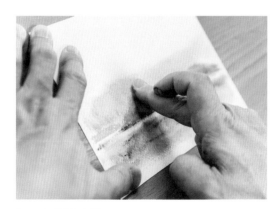

Step8. 製造山嵐

一畫一片湖光山色

Step9. **水波補強**—山、湖、天空主畫面完成，接下來就是重點的疊畫補強。用白色筆側由上而下塗佈湖面處，創造水波漣漪。

Step10. **雲霞層次**—同樣使用白色強化天空明暗佈局，再以手指塗暈產生濃霞雲彩，增加天空層次。

Step11. **暗影補底**—處理完光的部分後，則是影的補強。綠山處點按進深灰色，再加以暈塗，創造遠眺時山林層疊的景致。

Step12. **簽名完成**—完成最後的補強後，可選擇角落處簽名。

● 倒影畫法

湖水倒影就像一面鏡子，湖面上無論增加了什麼色，倒影就需要增加什麼色，畫倒影時畫面雖不用清晰，但仍要保留每個用到的色階。

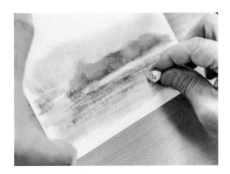

Step9. 水波補強

Step10. 雲霞層次

Step11. 暗影補底

Step12. 簽名完成

● 作品完成

華山老師説

就像是畫畫完結的儀式，我習慣在每每
完成作品後，選擇畫面角落簽上日期與
名字，一方面在日後整理時，可以在日
後反覆回想當時當下的心情，簽名的位
置有時也能創造畫作的平衡性，我鼓勵
大家養成習慣，在完成時簽名標示。

Demonstration & Exercise ‖ 照片臨摹

一 遠山建築

　　挑戰了湖光山色的單純景物描繪後，不妨選擇複雜度高的景觀挑戰自己！

　　以右圖風景來說，雲、山、水之外還包含了稜稜角角建築結構，自近至遠都有許多重要元素橫直其中，許多人也許會覺得這樣豐富的構圖，並不適合以筆尖粗圓的蠟筆作畫。不過我們這裡的畫畫是以快樂為宗旨，不要求十成十的逼真，只要以畫筆描繪出整體的情境、保留其中的韻致，就是一幅出色的作品。

　　畫畫的第一步仍別忘了仔細觀察畫中元素的組成，思考裡頭的核心佈局，尋找重要的下筆點，並撤去多餘的部分，畫畫最有趣的，就是能憑著手、眼及心的咀嚼，強化「美」的部分、去除「贅」的細節，保留「真」的情感，圍塑出屬於自己的彩色畫面。

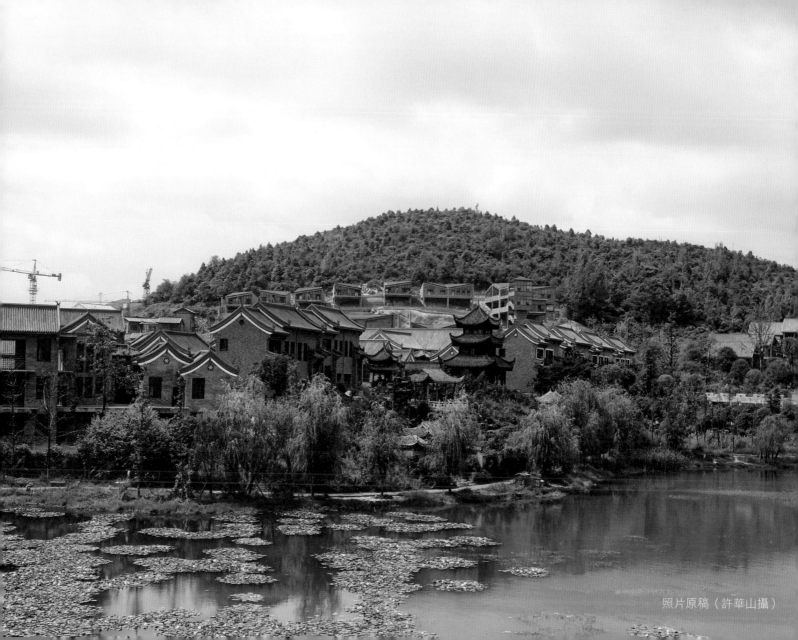

照片原稿（許華山攝）

一 遠山建築

Step1. **描繪輪廓線**—用淺灰色蠟筆定好中央位置，輕描出照片中建築輪廓。觀察照片的佈局不難看出，中央的建築圖有著清晰的稜線，碧湖、綠山和天景環繞著建築構成此景，因此首先描出中央建築屋簷，再一步步交代出週遭元素。

Step2. **輪廓打底**—強化先前虛的筆觸，讓三角屋簷立面從筆畫中呈現，並稍以指腹暈開，呈現遠景建築的基底。

Step3. **建築體疊色**—省去建築中雕樑畫棟的細節，用油性蠟筆筆觸保留住建築稜線，再以色彩層疊描繪，即能建構出油蠟筆下的古典屋樑。

Step4. **細部點描**—畫畫其實並無正確順序，只是如同漣漪效應，先有核心，再從核心至外圍漸次發揮。在這張畫中建築物便是核心，接下來的每一步都圍繞著建築體而生，我們接著在建築下方處的綠樹至湖邊倒影作橫筆描繪，再以白色短筆觸與亮綠色局部點繪出湖水波光，兩色甚至三色的疊畫表現層次。

Step1. 描繪輪廓線

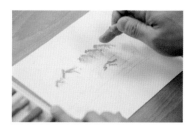

Step2. 輪廓打底

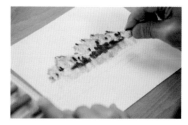

Step3. 建築體疊色

Step4. 細部點描

遠山建築

Step5. **背景綠樹塗暈**—湖水倒影有了初步的圖繪後,接下來再處理遠景的部分。我們觀察出照片背景綠樹有深淺不同的植株,屋前與屋後的綠樹亦有些許不同,在圖畫中也許不能表達這些細節,但可以色彩的深淺層次呈現出其中紋理。

Step6. **局部點壓**—綠樹背景手繪出簡單輪廓色塊後,接下來則是細部的處理。我們回到核心物件—建築的部分,作深色陰影的陳述,像是建築門、窗的部份,就可用深灰、深藍等色小部份的壓按上色作畫。

Step7. **大塊塗佈**—完成細部描繪後,建物後方遠景如雲如林的部分,我們可以續用淡綠、淺綠及白色等,反覆堆疊出山林的層層意境,完成前、中、後的影物全貌。最後檢查細部需要加強的地方,如湖水倒影、山林深影等,白色蠟筆的部分塗佈則能增加雲霧意境。

Step5. 背景綠樹塗暈

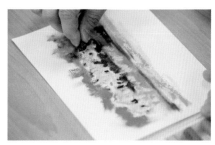

Step6. 局部點壓

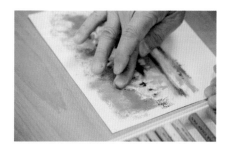

Step7. 大塊塗佈

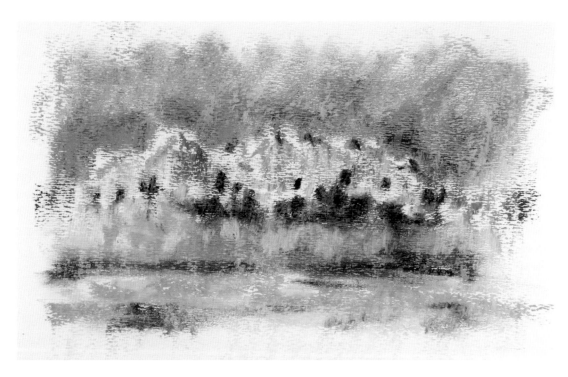

● 作品完成

Appreciation | 華山作品欣賞

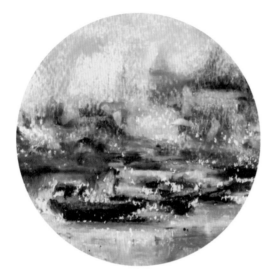

細部放大圖

沙坡尾避風塢

沙坡尾的避風塢屬於廈門地區的港口之一，全盛時期繁華興盛是往來台灣及南洋諸島的唯一正口，如今風光不再，但仍保留了昔日的漁港文化以及獨樹一幟的建築風格。在參訪廈門時這兒風和日麗純樸恬適的風情令人難忘，遂以油性蠟筆的色彩抽象堆疊出自己所見的風景。

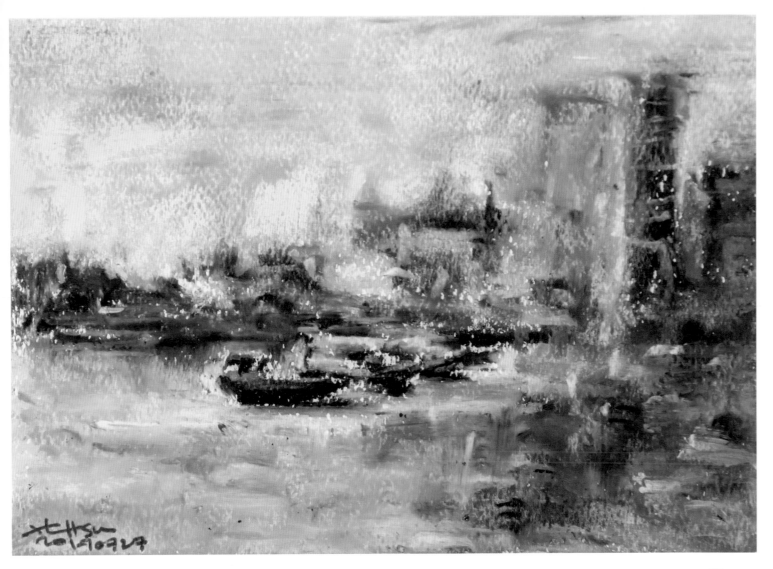

Appreciation | 華山作品欣賞

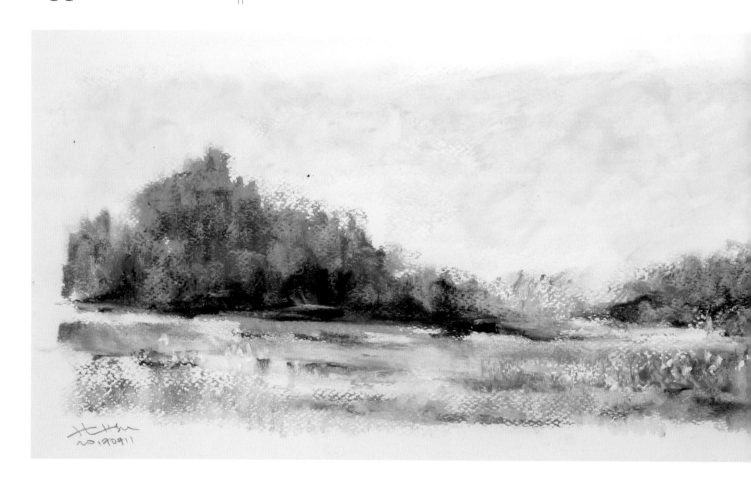

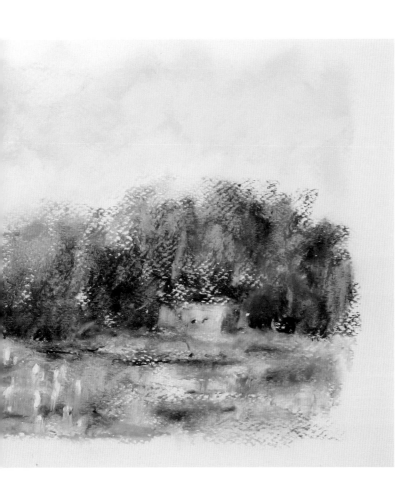

世外。一桃源

同樣是上課時實際畫畫示範，這張以較長型的畫面
展現遼闊的江山景致，以凹下的山澗作為畫畫視覺
的延伸，白色筆觸的局部點綴在這裡則有畫龍點睛
的效果，讓山與水之間多了雲霧潤澤的情調。

Appreciation ‖ 華山作品欣賞

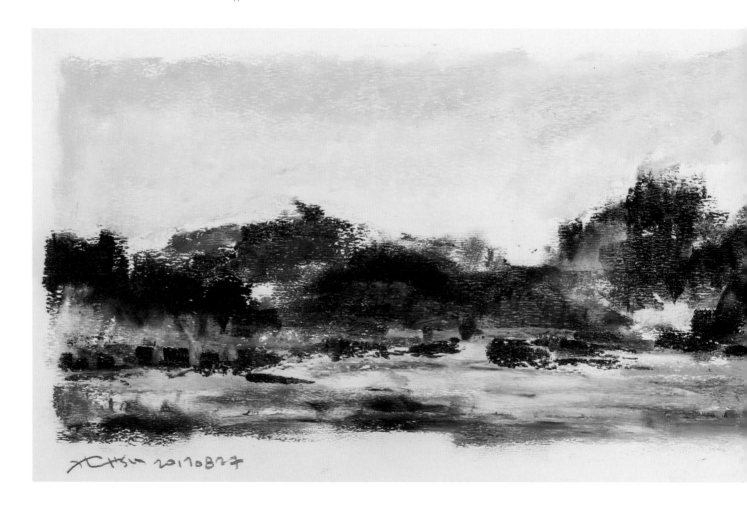

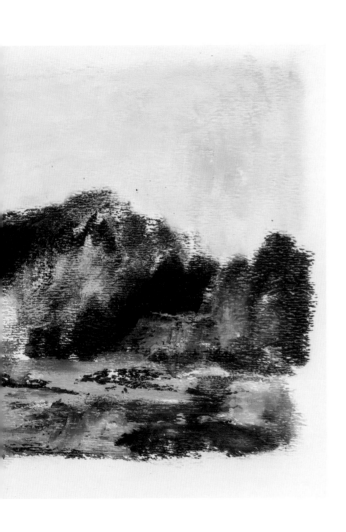

寄情。貴陽

曾經去過貴州參訪，陽朔地區「地無三里平」喀斯特地形
百聞不如一見，但高低起伏的丘陵地貌加上四季如春的宜
人氣候，倒也讓這兒成了十分舒適的地方，以此畫記錄下
當時感受到的舒適與美好。

Appreciation

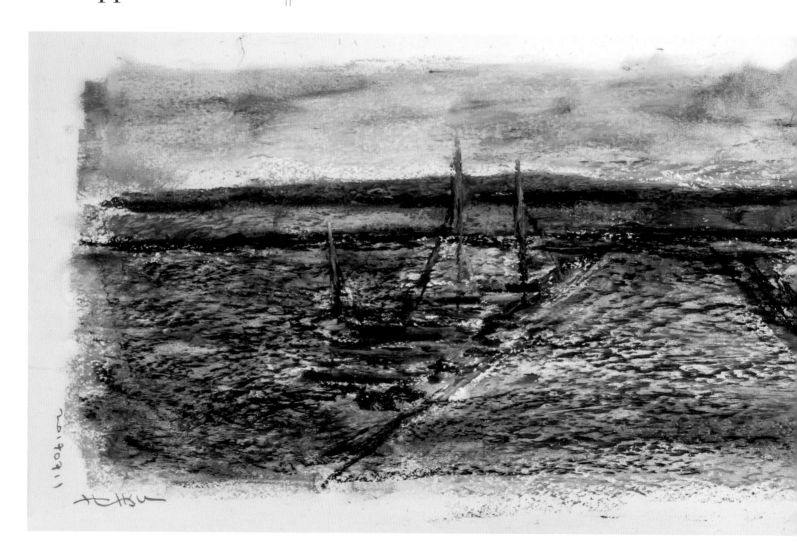

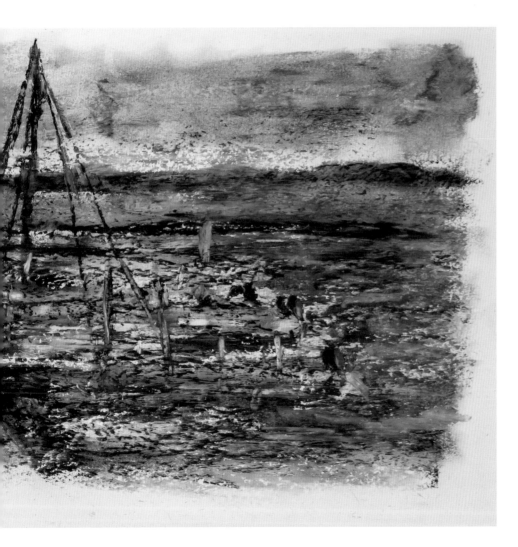

樂園。在。海角

也許是自小在海港城市長大的緣
故，一向喜歡欣賞海洋的波瀾之
美，這是日本北陸能登半島自助
旅行時，先以鉛筆速寫爾後完成
的畫作，以偏暗色調顯現傍晚小
港情景，但當時是在十分放鬆的
心情下所畫，港邊粼粼水波在油
性蠟筆與畫紙下呈現有趣的躍動，
也反應了我當下的自在之感。

Appreciation | 華山作品欣賞

細部放大圖

在那。遙遠的地方

近 20 年奔波於兩岸工作,有時也會有不自覺的疲憊,出差的某個深夜裡,就寢前畫下了我所在的地方——青海,那是一個遼闊的高原村落,茫茫草原起伏綿延,也以這樣的場景記述異鄉遊子的心境,也藉此沉澱著一整天的混亂思緒。

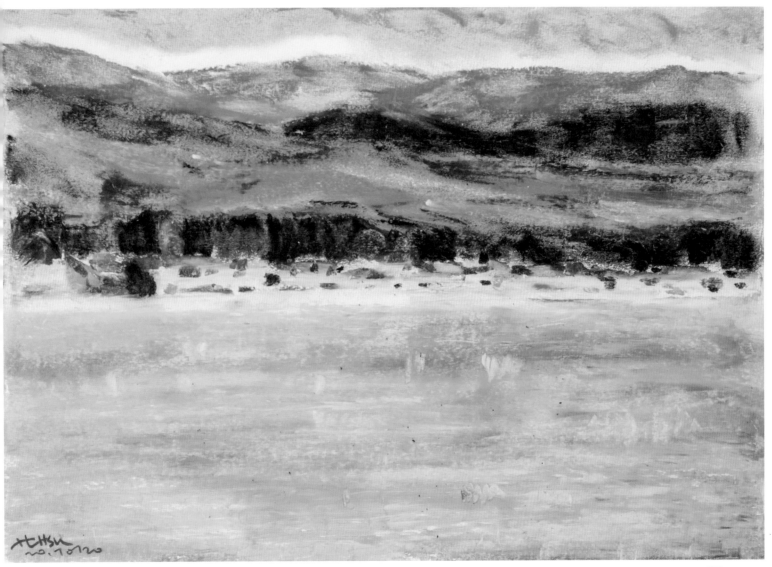

Appreciation | 華山作品欣賞

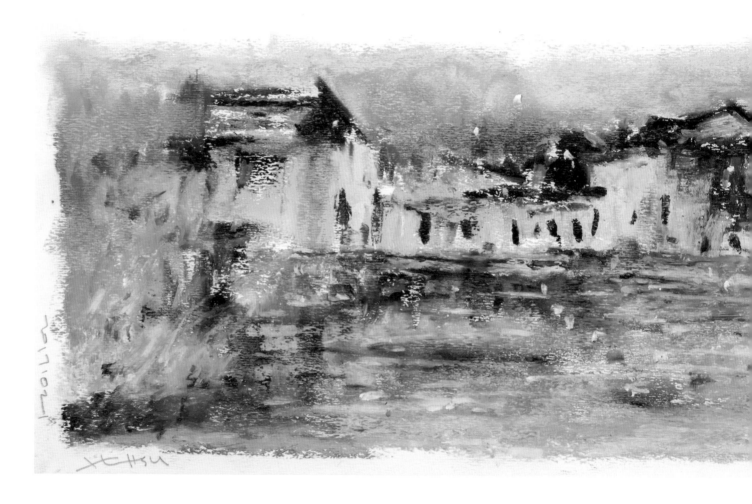

鄉野。寄情

用畫畫記錄武夷山附近溪河邊的土牆建築,當地運用大量灰瓦、土磚建材傍依著水岸居住,小河倒影綠葉扶疏,形成十分有趣的生活景觀。

Drawing

Exercises

Everywhere

CH 4

輕鬆愜意的城市散步！

‖ 建築與街道 ‖

空間層次的繪畫練習

Demonstration & Exercise 　照片臨摹

一 遠近景描繪

　　蠟筆筆身短而粗，對於需要立體感的建築繪畫來說，有時並不能在圖畫中清楚表達出真正的立面線條，如何以塊狀色彩勾勒出建築物細密而鋼硬的架構，或是以陰影創造立體感，對初學者來說都會是極具挑戰的練習。

　　除了立面之外，景物前後景的陳述也十分重要。本章節中，我們特意選了在竹林中拍攝的建築物風景來作畫，照片上竹子因為陰影的關係少了色彩，但筆直的竹莖與竹葉清楚可見，在畫畫時不妨用些綠色轉譯竹林的存在意象，後景（建築物）則選用更亮的色彩凸顯出明暗對比。

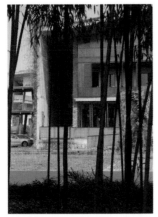

照片原稿（許華山攝）

華山老師說

記住！我們才是畫筆的主人，可以隨時決定
畫中每個元素是否保留，本圖中為求畫面的
純淨，我們也可以選擇不去著墨竹林的部
份，僅保留建築的形體，但有時通盤的畫出
來，反而能如實呈現出眼前所見的景色，甚
至能創造出與照片不同的情調。

遠近景描繪

　　分析這幅畫的構圖佈局，共分成兩個視線層次，一是近景竹林、另一是竹林後的建築物。其中我們將建築物作為本次畫畫練習中核心元素，先撇開竹林的部分，開始從建築物線條下筆。

Step1. **輪廓線描繪**—選用淡色的橘黃色蠟筆作建築的輪廓打底，定好建築物的位置。

Step2. **建物內實景佈局**—從輪廓線中具體描繪出建築物中的細部線條景觀，包括門、窗、階梯等，以照片中看到的黃、灰、原木色的組合作為打底。

Step3. **完成建物內部構圖**—並在細部上色堆疊後，可開始用指腹暈塗色彩，讓圖片呈色更為均衡。

Step4. **建物前方土地延伸**—緊接著畫出土地的部分，以綠色打底，並以指腹同樣霧化綠色筆觸，景觀也更為寫意。完成照片中較遠的建物景觀。

Step1. 輪廓線描繪

Step2. 建物內實景佈局

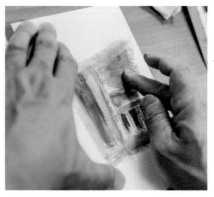

Step3. 完成建物內部構圖

Step4. 建物前方土地延伸

遠近景描繪

　　接著開始處理眼前竹林的部分，雖然可以瞧見照片中竹林色彩含量極低，幾乎以黑色覆蓋，我們卻能擴大帶影的藻綠的部分，竹子有粗細之別，也有疏密的差異，畫畫時可以參考實景，但如何創造更美的佈局，可以在下筆前細細凝思。

Step5. **竹林輪廓打底**——取用竹林中成色較淡的藻綠作為打底主色，先輕輕描繪竹子散布的位置，下筆時控制力道，力輕者色淡、力重者色重，同樣的竹子也能從低至高在色彩變化中畫出立體層次。

Step6. **竹子描繪**——雖然竹林帶有大量陰影，照片成色深，但在畫畫中卻可以選擇性的反覆疊上不同色階的綠，再調和灰色，增加竹林中竹子前後參差感。竹子的位置不一定完全參照實景，可自由佈局作畫。

Step7. **上下景補齊**——完成竹林後開始先補足天空景，使用淡藍打底，以不壓到竹子的方式上色再作混色。下景步驟雷同。

Step8. **暗影細節修飾**——想像竹林中竹子與竹葉參差的景況，可於天地處多增幾筆深綠短促斜筆，營造出林子裡隨風搖旺、綠影扶疏的詩意。

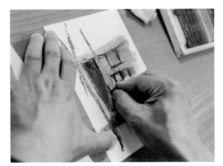
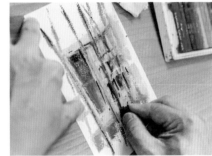
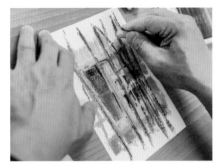

Step5. 竹林輪廓打底

Step6. 竹子描繪

Step7. 上景補齊

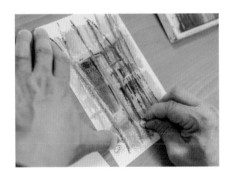
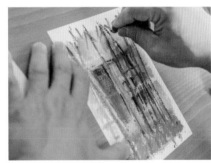

Step7. 下景補齊

Step8. 暗影細節修飾後完成作品

Demonstration & Exercise | 照片臨摹

一、街景描繪

　　比起有山有水的自然景觀，街道巷弄的景物複雜度增高，層疊的建築物線條也要帶出精神展現水泥硬朗度，自近至遠更需要強調出空間概念，以及光影明暗的立體效果，少了縹緲夢幻的雲霧氣象，畫中要交待的可能更多。而正如前面所提及，畫畫其實是融合了心靈思維與實際風景的轉譯，我們可以保留局部想要發揮的空間，去除掉不想要的部分，只要把握住畫畫的合理性，去蕪存菁有時也是一種聰明巧妙的畫畫方式。

　　甚至，很多時候畫面的構成可以更直覺，不必擔心線條不夠直、不夠剛硬，以色彩自然手繪的意象，反而能展現出深意。多了想像空間，作品本身也更有靈氣與內涵。

照片原稿（許華山攝）

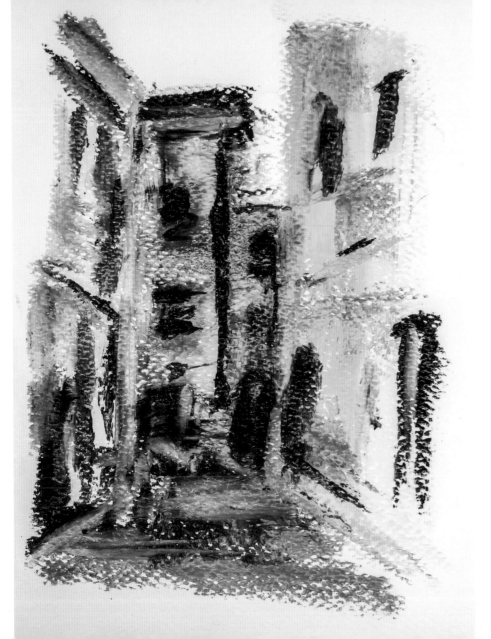

華山老師說

比起戶外的現場取景，照片臨摹可以自由截取畫面中喜歡的、想畫的區塊，再透過畫筆自由「轉譯」所看到的景物，完成的作品或許和當初的照片完全不同，這也是畫畫時相當有趣的地方。

街景描繪

Step1. **核心輪廓線描繪**—觀察本張實景圖片中,是一個充滿異國情調的巷弄,建築的窗櫺、小露台與拱型窗等展現了構圖中活潑的元素,只是為保留圖畫的純粹性,我們選擇截取照片中央轉角的風景,作為本張圖畫的重點核心位置,並從牆面下筆,創造立面建築的線條。

Step2. **牆面建物打底**—比照實景照片中油黃色的牆面,我們也在核心處以淡、濃兩種運筆效果創造立體感,左邊牆面保留白色,僅以黃色輕輕刷出長方牆面;再以短筆筆側按壓方式,打上濃艷的黃,畫出右半邊牆面。

Step3. **建物細節勾勒**—左牆面上的二、三、四樓,為歐式落地型大窗,因此取用實景中出現的墨綠窗框色下筆,自上而下刷出窗子與大門。

Step4. **局部塗抹暈色**—續以灰褐色勾勒牆面的立面,並在濃黃牆面處動手繪製另一面的大窗,並以指腹稍稍推開色彩。不要擔心因手指的塗抹而使畫面髒濁,有時手指的推抹反能創造有趣的藝術情境。

Step1. 核心輪廓線描繪

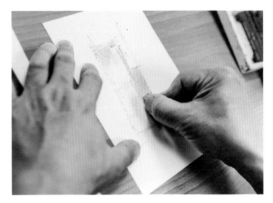

Step2. 牆面建物打底

Step3. 建物細節勾勒

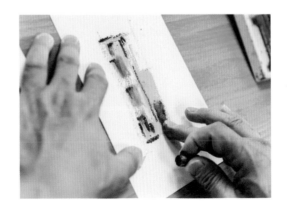

Step4. 局部塗抹暈色

一 街景描繪

Step5. **延伸線條勾勒**—完成核心的建築立面之後，拿起淡色蠟筆，開始自核心發散，持續畫出延伸而出的街道輪廓線，並簡單暈塗近處的牆面，以便作為疊色的打底使用。

Step6. **完成局部景物**—以邊打底、邊上色、邊暈塗的步驟，階段性處理所畫好的每個局部，細部的鐵花窗或是冷氣室外機等，在這裡可以暫且省略，取用其中重點即可。

Step7. **近景牆面輪廓**—開始自核心處往前畫出延伸景觀，在眼睛視角的呈現之下，愈近則景物愈大、愈遠則景物愈小，我們用斜線創造立面線條的視感，自然能烘托出立體空間的態度。。

Step8. **左右平衡佈局**—左邊連同窗景的部分先後以不同色彩作為表示，上下內斜式的筆觸線條正好創造遠觀的既視感；接下來則是右手邊牆面，取與左邊對稱的牆面先勾勒出道路輪廓，再由上往下單一方向畫出小樓。

Step9. **細節點繪**—別忽略了圖中碧藍的天，我們選用淺藍色在建築中略略點畫局部，如窗框、地面與窗門內，橫直的筆觸能描述出空間的具體意象，像是地面上的水漬倒影、玻璃黑窗的倒影等，也提升了畫面的豐富性。最後可再以淡綠色輕輕刷上線條，強調出立體感。

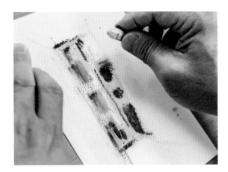

Step5. 延伸線條勾勒

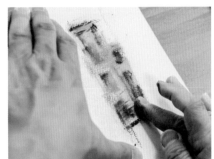

Step6. 完成局部景物

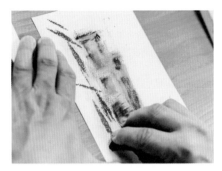

Step7. 近景牆面輪廓

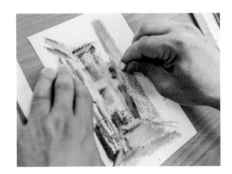

Step8. 左右平衡佈局

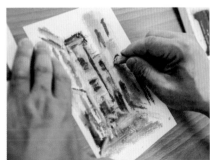

Step9. 細節點繪

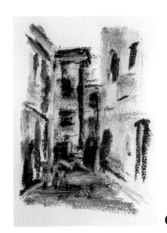

● 作品完成

Appreciation ‖ 華山作品欣賞

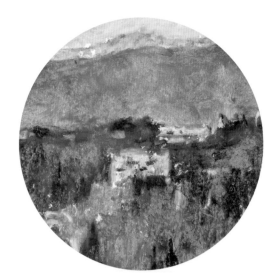

細部放大圖

我畫見。Verona 的綠林與雪山

某一年秋末,出差至義大利維洛那小鎮。當天,我帶著一身的疲備住進了旅館,卻不經意在房間窗外,看到一整片冬雪未融、綠草如茵的閑靜景象。於是,以十分短暫的時間速寫了眼前所見,畫著畫著也卸下了疲累。

回台重新繪製上色,保留住當下滿滿的感動。

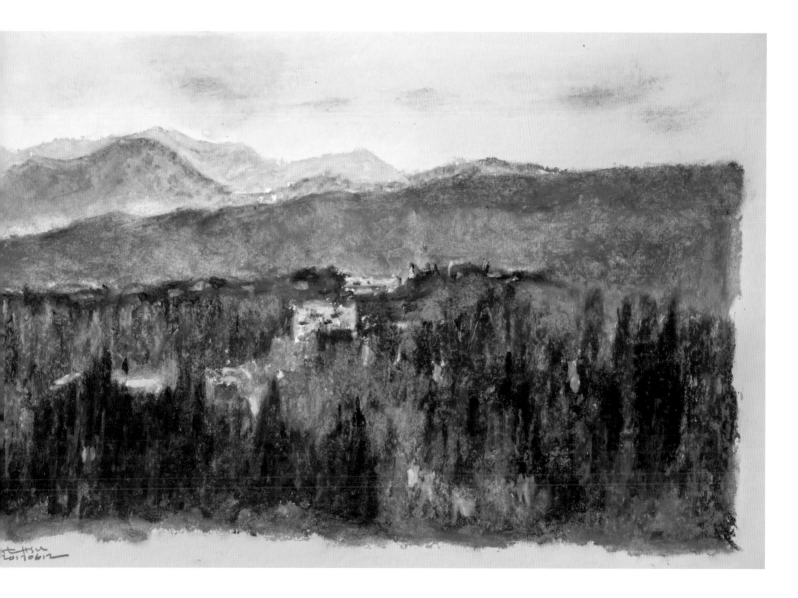

Appreciation | 華山作品欣賞

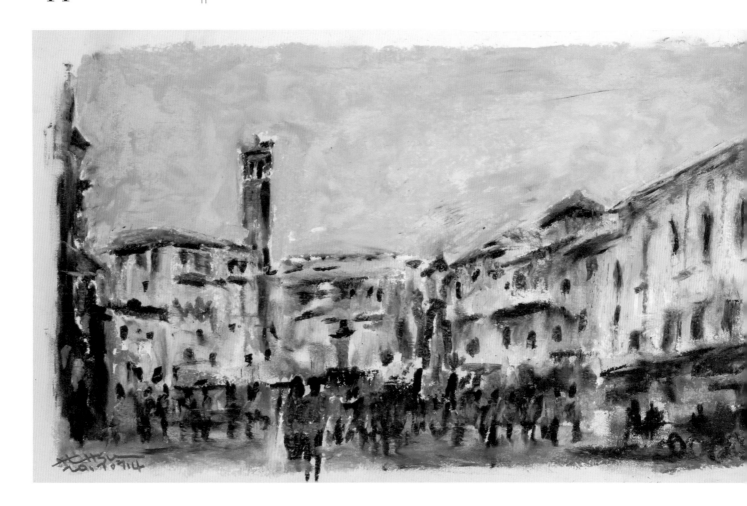

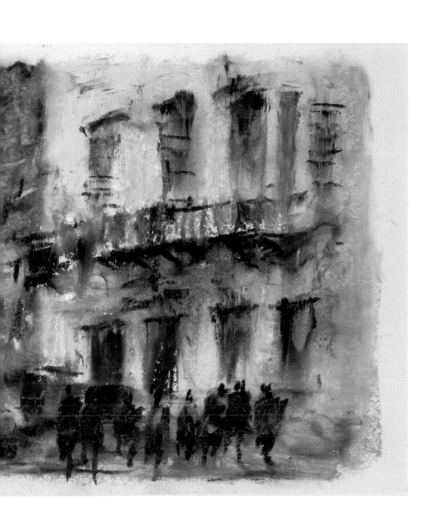

瞥見。藥草廣場

義大利維洛納（Verona）位處於阿爾卑斯
山間重要的交通隘口，自羅馬時期就是十
分繁榮的地區，儘管世界變遷日新月異，
這個小鎮仍保留了早期恬適溫暖的風土人
情，初次來到這裡就對這樣的景象十分難
忘，也順手速寫了自己觸目所及的風景，
回國後重新繪製並完成上色。

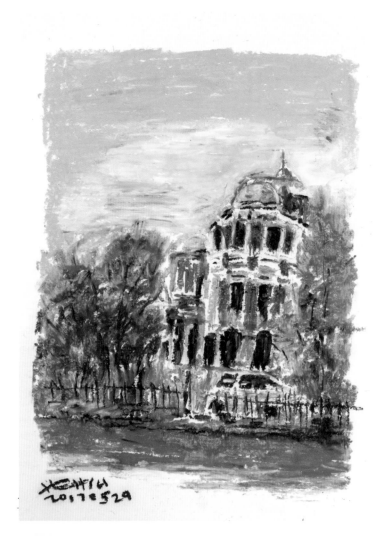

鬆鬆一點。監察院

教課時學生有時耍賴不畫，就是老師快樂畫的時刻。台灣監察院可說是目前保存最為完整的西洋歷史式樣建築，不論是圓頂、門廊、拱窗都值得細細玩味，也以此畫向偉大的歷史建築致敬。

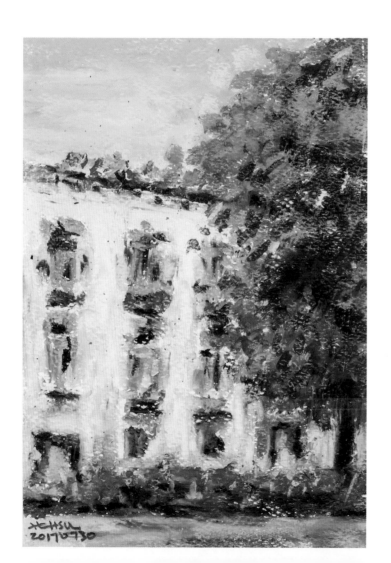

Verona。驚鴻一瞥

出差至義大利維洛納小鎮,路途經過一個不知名巷弄鎮,看見陽光灑落,花、樹與四週的寧靜顯得既慵懶卻又浪漫,美好的生活景象渾然天成,因此以十分短暫的時間速寫了眼前所見,回台時完成此畫。

Appreciation ‖ 華山作品欣賞

細部放大圖

京都鴨川。非常納涼

京都和金澤是我去日本時特別喜歡的地方，其中京都的鴨川
是條綿延了 30 公里長的河流，日本居民自古以來在河岸兩旁
居住形成了十分特有的建築地貌，當時走在三條通的街區看
到如此適切舒服的生活景觀，忍不住以畫作留下了此情此景。

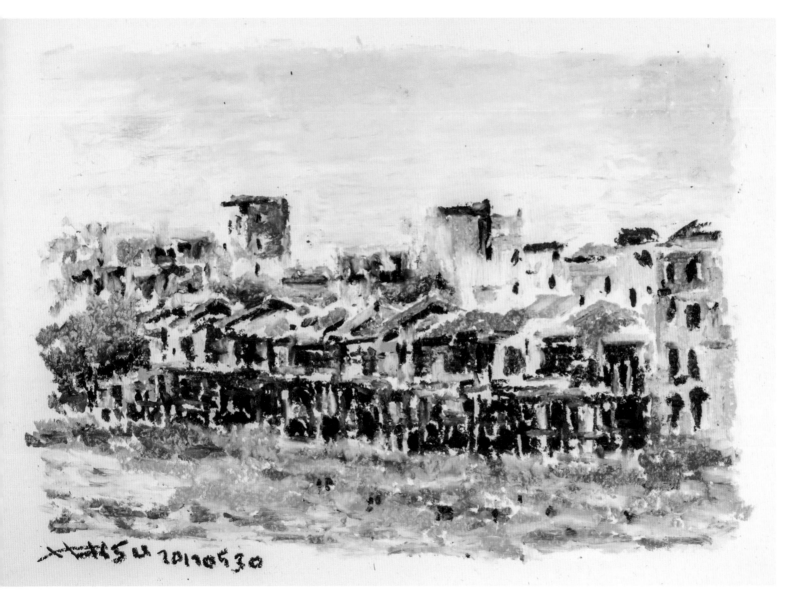

Appreciation 　華山作品欣賞

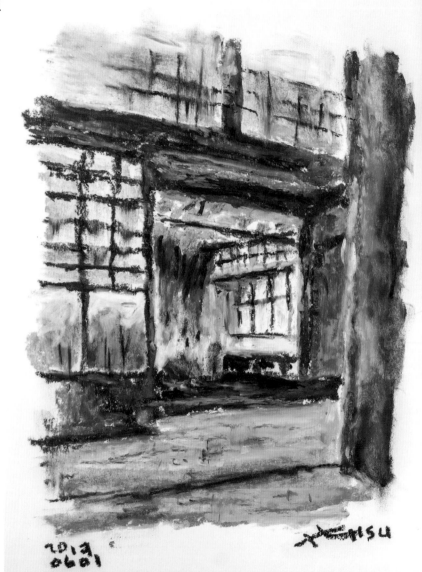

金澤的東茶屋街

整理照片時，找到多年前造訪金澤的東茶屋街，素有小京都之稱的金澤保留了濃濃日本大和時代的茶屋文化，茶屋內榻榻米裝潢則像極了兒時居住的小樓台，畫下了這張照片留存的韻味，期待下次，舊地再訪。

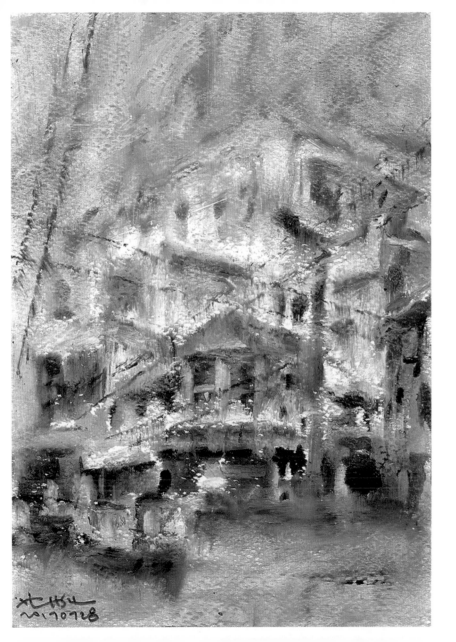

那年。我在。唐人街

幾年前在車水馬龍的曼谷都會區出差工作，在湄南河的另一頭穿過東方文華酒店區，遇見了這樣一個街區，整個街道以華人為主，老城市的紋理中充滿了早期純樸的庶民文化，就算沒落，依然保留了自在閑適的生活態度，我以大量疊塗的方式表達眼睛所見繽紛活絡的街景。

Appreciation || 華山作品欣賞

細部放大圖

熱鬧的老街。些許的惆悵

筆下所繪的是高雄左營街道，同時也是我兒時生活的地方，早期這個區域曾經繁盛，各姓氏部落聚集，而隨著都市發展，這裡漸漸沒落成了舊街區，雖然少了往日的繁華，老建築巷弄卻也保留了滿滿回憶。家鄉總是老的美，詩人崔顥曾有「日暮鄉關何處是，煙愁江上使人愁」的思鄉情，我則用畫筆封存昔日老家的記憶。

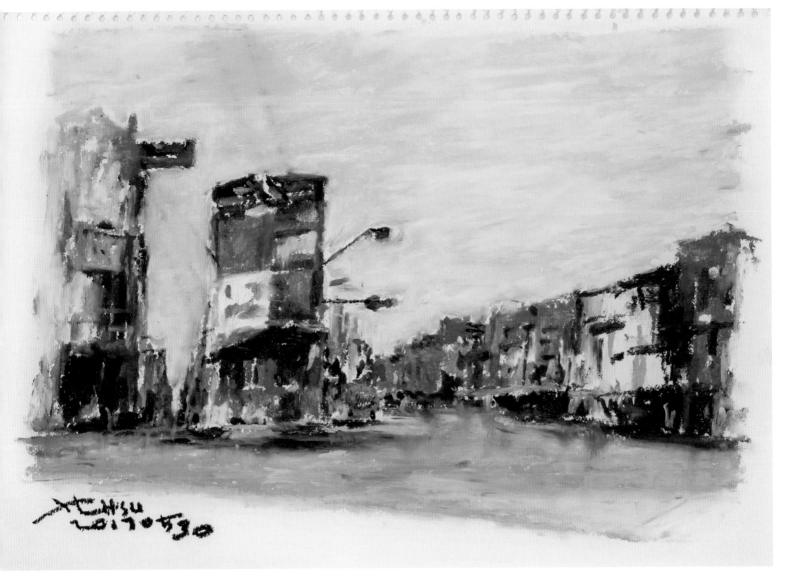

Appreciation | 華山作品欣賞

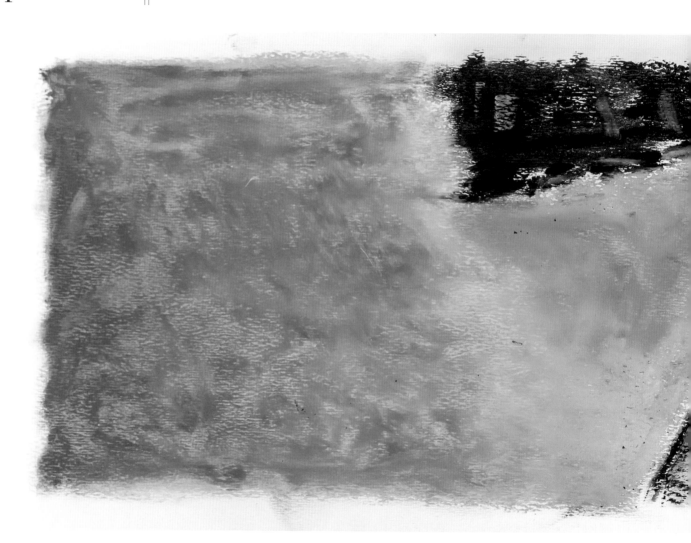

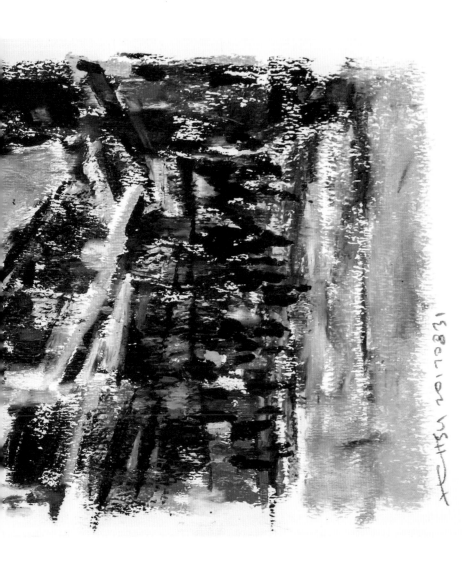

青岩也。古鎮兮。人群離。何景平

青岩古鎮是貴州的四大古鎮之一，早期曾為軍事基地，由於地處偏遠處這裡並未隨著中國經濟的快速飛起而繁榮，也因而保留了古早時期建築、文化的原汁原味，作畫的當時，我正進行參訪古蹟交流，走在一條條青石板路，行經彎曲狹長的胡同間感觸良多，因而以這樣的視角角畫下了古鎮街景。

125

Drawing

with

the Heart

CH 5

無處不畫室！

‖ 體驗無拘束的華山派手繪 ‖

用心靈轉譯景象的抽象畫法

Demonstration & Exercise ‖ 自主挑色畫畫玩耍

一 用直覺畫出抽象

　　油性蠟筆畫的最終章節中，我們教大家做畫畫的主人，從自我意識中發揮，畫出屬於心裡的風景。因此不需要任何照片風景，甚至不需要特意要求自己畫些什麼，唯一需要的是，便是動筆。

　　第一步從挑顏色開始，回憶書裡介紹的幾種油性蠟筆玩法：疊色、推塗、點描、白色暈散等，接下來就從學會的各種方式為白紙上色。

　　開始疊色之後，你腦中的靈感將源源不絕傾洩而出，不妨抓住其中一個思維，也許是一片雲海山景，也許是天空湖泊，更可能只是幾個色塊。人類對色彩的感知有時是無意識的，當出現第一個色彩開始，你的感受性會變得敏銳，暫且別給自己預設任何立場，純粹的玩色彩玩蠟筆，多練習幾次之後畫畫的速度會增加，從你的選色、你所畫出的作品不僅能進一步爬梳你的心思、抒解壓力，更能從中培養出美感與空間的鑑賞力。

Step1. 竹林輪廓打底

Step2. 竹子描繪

Step3. 上下景補齊

Step4. 竹子描繪

Step5. 暗影細節修飾

● 作品完成

Appreciation | 華山作品欣賞

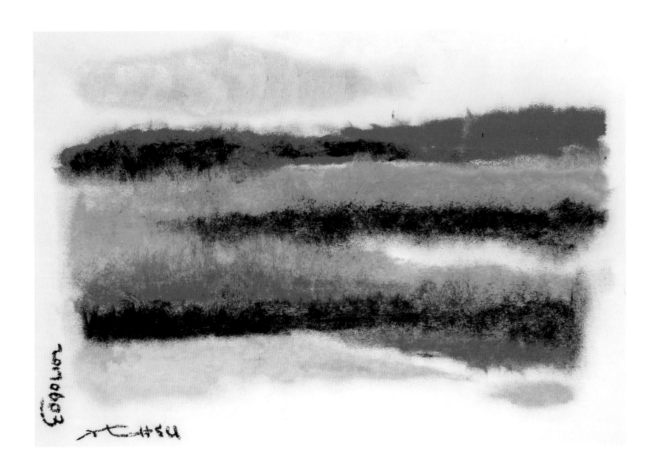

（印章）

共應商
聯合發行
TEL:29178022
FAX:29157212

出版 麥浩斯(
18060045874

書名 跟著建築師快樂畫畫：零基礎也能
書號: 9789864083831

定價 2
380

訂量 107. 7. 02

2017
0603

山水樓田系列一
山水樓田。雲雨雪風。晴空晚照

從正面看是山，從高處看像水，側面看這些山像樓，從天空看下來又像田。山水樓田系列畫的其實並不是實際風景，而是內心中的直覺意識的呈現，如海市蜃樓、如夢幻泡影，同樣的圖面卻能讓每個人都有不同的解讀，也正是一種心靈上的抒發。

Appreciation | 華山作品欣賞

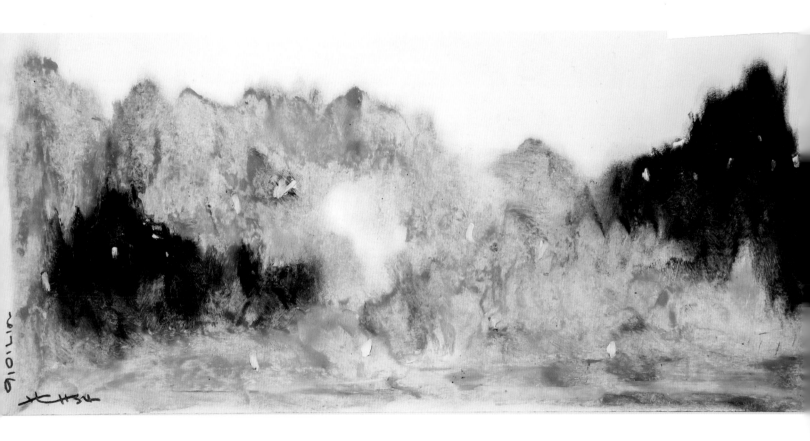

山水樓田系列二
─雲。山。水

山水相連，綿延萬里，雲霧相語，淘淘無界，眾人皆飲，兼善天下。這是山水樓田另一組系列，表達無想、無念、還原、純粹的意境。以黑、白、銀色與金色作為整幅圖的基底用色，暈染之間多了潑墨山水的古典，放下大千世界繽紛五彩，跳脫凡塵轉換心境之下的作品，呼應老子道德經中「入定」、「修心」的出世沉澱，也想藉著畫筆為了庸庸碌碌的世人帶來療癒的冥思。

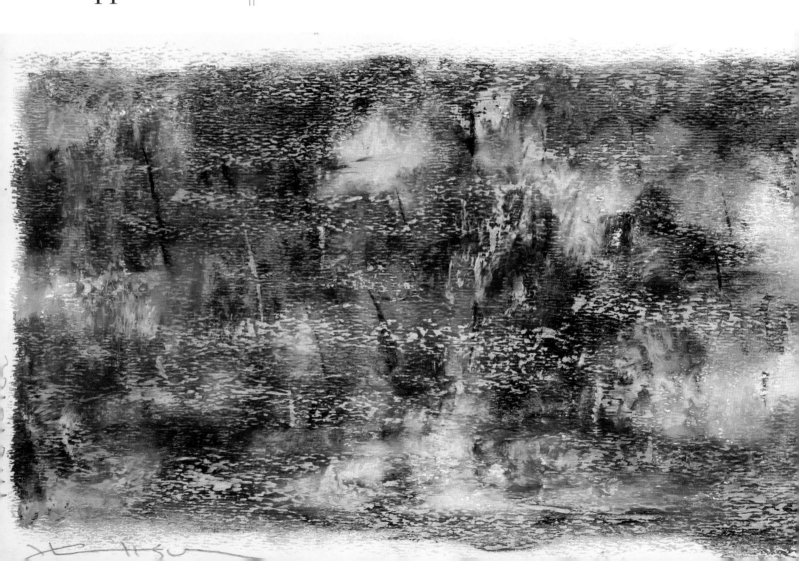

萬紫。千紅

乍看十分抽象，但細看便能感受筆觸間的
戲劇張力。這張圖作畫時正值微涼的秋日
十月，依稀記得當時夕陽餘暉，下過雨的
傍晚空氣潮濕，看到陽光打在楓樹林上艷
麗金光的情景，用了紅、桃紅、金色與白
以較為抽象的方式，來描述眼睛所見萬紫
千紅的心情。

Appreciation ‖ 華山作品欣賞

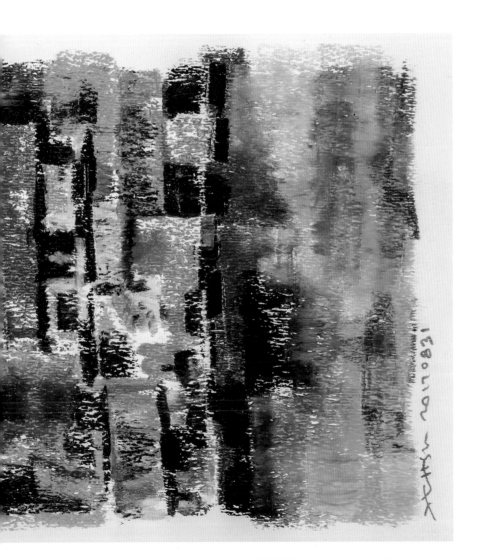

武夷。蕪意

有幾年系一個養生村規劃設計，至武夷山田野調查研究，當時農家裊裊炊煙，我用了油性蠟筆豐厚的色調，展現如此悠閒而詩情畫意的農村風光。本幅圖中以筆倒畫下全景展現塊狀色彩陳述，糊化的邊線讓景緻轉而抽象，對應出欣欣向榮的絢爛綠意。

137

Designer32

跟著建築師快樂畫畫
零基礎也能立即上手，
無壓力建構空間場景與美學概念

作　　者｜許華山
責任編輯｜施文珍
美術設計｜FE設計葉馥儀
美術編輯｜黃昀嘉
行　　銷｜呂睿穎
發 行 人｜何飛鵬
總 經 理｜李淑霞
社　　長｜林孟葦
總 編 輯｜張麗寶
叢書副總編｜楊宜倩
叢書主編｜許嘉芬

出　　版｜城邦文化事業股份有限公司 麥浩斯出版
E-mail｜cs@myhomelife.com.tw
地　　址｜104台北市中山區民生東路二段141號8樓
電　　話｜02-2500-7578

發　　行｜英屬蓋曼群島商家庭傳媒股份有限公司城邦分公司
地　　址｜104台北市中山區民生東路二段141號2樓
服務專線｜0800-020-299（週一至週五09:30~12:00、13:30~17:00）
服務傳真｜02-2517-0999
服務信箱｜service@cite.com.tw
劃撥帳號｜1983-3516
劃撥戶名｜英屬蓋曼群島商家庭傳媒股份有限公司城邦分公司

香港發行｜城邦（香港）出版集團有限公司
地　　址｜香港灣仔駱克道193號東超商業中心1樓
電　　話｜852-2508-6231
傳　　真｜852-2578-9337
電子信箱｜hkcite@biznetvigator.com

馬新發行｜城邦（馬新）出版集團 Cite(M) Sdn.Bhd.

地　　址｜41, Jalan Radin Anum,Bandar Baru Sri Petaling, 57000 Kuala Lumpur, Malaysia

電　　話｜603-9057-8822

傳　　真｜603-9057-6622

總 經 銷｜聯合發行股份有限公司

電　　話｜02-2917-8022

傳　　真｜02-2915-6275

製版印刷｜凱林彩印股份有限公司

出版日期｜2018年6月初版一刷

定　　價｜380元

Printed in Taiwan

ISBN 978-986-408-383-1

國家圖書館出版品預行編目 (CIP) 資料

跟著建築師快樂畫畫：零基礎也能立即上
手，無壓力建構空間場景與美學概念 / 許
華山著. -- 初版. -- 臺北市：麥浩斯出版：
家庭傳媒城邦分公司發行, 2018.06
　面；　公分. --（Designer；32）
ISBN 978-986-408-383-1(平裝)

1.建築美術設計 2.繪畫技法

921.1　　　　　　　　107006871